人类学视野下的桑植白族仗鼓舞研究

王颖 著

非物质文化遗产研究与保护丛书
FEI WUZHI WENHUA YICHAN YANJIU YU BAOHU CONGSHU

苏州大学出版社
Soochow University Press

图书在版编目(CIP)数据

人类学视野下的桑植白族仗鼓舞研究 / 王颖著. ——苏州:苏州大学出版社,2019.10
(非物质文化遗产研究与保护丛书)
ISBN 978-7-5672-2745-3

Ⅰ.①人… Ⅱ.①王… Ⅲ.①白族-鼓舞-研究-桑植县 Ⅳ.①J722.225.2

中国版本图书馆 CIP 数据核字(2019)第 128225 号

人类学视野下的桑植白族仗鼓舞研究
Renleixue Shiyexia de Sangzhi Baizu Zhangguwu Yanjiu
王 颖 著
责任编辑 薛华强

苏州大学出版社出版发行
(地址:苏州市十梓街1号 邮编:215006)
镇江文苑制版印刷有限责任公司印装
(地址:镇江市黄山南路18号润州花园6-1号 邮编:212000)

开本 700 mm×1 000 mm 1/16 印张 9.5 字数 137 千
2019 年 10 月第 1 版 2019 年 10 月第 1 次印刷
ISBN 978-7-5672-2745-3 定价:38.00 元

苏州大学版图书若有印装错误,本社负责调换
苏州大学出版社营销部 电话:0512-67481020
苏州大学出版社网址 http://www.sudapress.com
苏州大学出版社邮箱 sdcbs@suda.edu.cn

序 言

 当今时代，对于一个民族、地区，乃至一个国家综合实力的评估，不仅要评估其政治、经济、科技等"硬实力"，还要综合考察其物质文化、非物质文化等"文化软实力"。作为一个民族、一个国家文化"活化石"的印记，作为一个地区历史发展的"活态"见证，非物质文化遗产是构成"文化软实力"不可或缺的重要方面。所谓"非物质文化遗产"，就是包括口头传统、传统表演艺术、民俗活动和礼仪与节庆、有关自然界和宇宙的民间传统知识与实践、传统手工艺技能等以及与上述传统文化表现形式相关的文化空间。它们既是我们国家的宝贵财富，也是全人类共同的精神家园。

 湖南地处我国大陆中部、长江中游，这里是楚湘文化的发源地，历史悠久、人杰地灵、钟灵毓秀、物华天宝；这里创造了光辉灿烂的历史文化，既有蔚为壮观的物质文化遗产，也有博大精深的非物质文化遗产。湖南非物质文化遗产源远流长、形式丰富，目前入选国家级、省级项目达 320 多项。它们是湖南各族人民引以为荣的精神财富，彰显了湖湘文化的道德传统和精神内涵，灿若星河、光照寰宇。我们有责任和义务去保护、传承、发展好这些非物质文化遗产，这不仅是人类文化自觉的必然要求，是我们必须担当的历史使命，更是实现伟大复兴的"中国梦"的文化根基。

 湖南师范大学非物质文化遗产保护与开发中心成立后，与湖南师范大学音乐学院部分从事传统音乐、舞蹈、戏曲、曲艺表演艺术研究的教

师合作，在他们各自研究的基础上，将目光投向湖南省传统音乐表演艺术的非遗类项目研究。这些研究成果的出版将展现湖南非物质文化遗产的独特魅力，同时，这是努力践行保护使命的见证，功在当代、利在千秋。旨在将我们祖辈流传下来的传统音乐文化守望好；将代表湖南传统文化的音乐品种发展好、保护好；将寄托着湖南广大人民群众喜怒哀乐的音乐文化传播好。

虽然，自我国非物质文化遗产保护工作开展以来，"保护为主、抢救第一、合理利用、传承发展"的方针得到了推广，中国非遗保护工作逐步规范化，湖南非遗保护走向常态化；但是，随着城市化的快速到来和网络媒体的高速发展，加之年轻一代的审美趣味和审美诉求的改变，民间流传了几百年的传统文化样式受到了强烈的冲击。"非遗"保护中仍存在着诸如重申报、轻保护，重数量、轻质量，重利益、轻投入，重成绩、轻管理等问题。

非物质文化遗产作为既定的形态存在，不是孤立的；就其内部结构来说，它是混生性的；就其表现方式来看，它与多种文化表征又是共生的。湖南传统音乐表演类项目是具体的存在，是混生性结构，又有共同的特点。我们不可能用一般的、抽象的原则去对待完全不同质的、具体的对象。从湖南传统音乐表演类项目保护现状来说，不能就保护谈保护，更不能就开发谈开发，还不能将保护与开发由同一主体完成和评价，而必须将保护与开发变成一种第三者的话语主体，这样才能得到有效保护。对此，我们提出以下对策：第一，政府部门要积极响应、行动起来，投入人力、物力，建立抢救保护组织，制定抢救保护措施，有效推动"非遗"保护工作的顺利进行；第二，建立"非遗"保护评估监督机制，以有效整合各类信息，实现资源共享；第三，建立政府与民间公益性投入"非遗"保护机制，有的放矢地进行保护；第四，建立湖南传统音乐博物馆和保护区，作为一份历史见证和文化传播的载体被越来越多的人所欣赏和熟知。

概而言之，对于非物质文化的发展、传承进行研究，需要集结多方

面的社会力量才能做到，并非一人和几个人所能及。同样一种非物质文化遗产的传承所依赖的是一片可以孕育它的土地和一群懂得欣赏并懂得如何去保护它的人。弗兰西斯·培根在《伟大的复兴》一书序言中"希望人们不要把它看作一种意见，而要看作是一项事业，并相信我们在这里所做的不是为某一宗派或理论奠定基础，而是为人类的福祉和尊严……"我满怀真挚的情感，将这段话献给该丛书的读者。正如朱熹《观书有感》诗所说"问渠那得清如许，为有源头活水来"，愿该丛书成为湖南师范大学非遗研究与开发事业的活水源头。我们将与社会各界一道携手，为保护、传承、发展好湖南非物质文化遗产，为推动湖南文化的繁荣发展、续写中华文化绚丽篇章做出贡献！

目 录

绪论 …………………………………………………………… (001)

第一章　桑植白族仗鼓舞的生存环境与学术背景 ………… (004)

　　第一节　桑植白族仗鼓舞的自然人文环境 ………… (004)

　　第二节　桑植白族仗鼓舞的学术研究叙事 ………… (017)

第二章　桑植白族仗鼓舞的历史发展轨迹 ………………… (023)

　　第一节　桑植白族仗鼓舞的历史渊源 ……………… (024)

　　第二节　桑植白族仗鼓舞的发展轨迹 ……………… (032)

第三章　桑植白族仗鼓舞的表演艺术特征 ………………… (037)

　　第一节　桑植白族仗鼓舞的表演时空 ……………… (038)

　　第二节　桑植白族仗鼓舞的表演动作 ……………… (041)

　　第三节　桑植白族仗鼓舞的音乐特征 ……………… (061)

　　第四节　桑植白族仗鼓舞的服装道具 ……………… (069)

第四章　桑植白族仗鼓舞的文化价值 ……………………… (074)

　　第一节　桑植白族仗鼓舞的文化内涵 ……………… (074)

　　第二节　桑植白族仗鼓舞的价值考量 ……………… (081)

第五章　桑植白族仗鼓舞的传承现状 ……………………… (094)

　　第一节　桑植白族仗鼓舞的存在现状 ……………… (095)

第二节　桑植白族仗鼓舞的传承困境 …………………… (123)
　　第三节　桑植白族仗鼓舞的传承对策 …………………… (126)
结语 ……………………………………………………………… (128)
参考文献 ………………………………………………………… (132)
后记 ……………………………………………………………… (143)

绪 论

湖南是我国西南地区少数民族的聚居地之一。据不完全统计，定居于湖南的少数民族计有 50 余个，其中，人口在 100 万以上的有苗族和土家族，人口在 10 万以上的有白族、瑶族、侗族等。不同民族在各自的发展变迁中形成了本民族特有的文化，经过长期的历史沉淀，湖南地区的文化呈现出多民族文化并存的现象。各个民族在历史的进程中，都创造了民族性鲜明、地域性浓郁的非物质文化遗产。其中聚居于张家界市桑植县的白族便流传下了优秀的传统舞蹈——桑植白族仗鼓舞。

现聚居于湖南湘西桑植县的白族，祖居云南大理地区，后因战乱落籍于桑植。桑植白族仗鼓舞是该民族特有的传统民间舞蹈，自元朝初期产生至今约有七百余年的历史。桑植白族仗鼓舞有"跳仗鼓""跳邦藏""杖鼓舞"等称谓，因表演时所使用的道具为"仗鼓"而得名。

20 世纪以来，随着全球化趋势的不断加强，优秀的非物质文化遗产在现代化进程中面临着进退两难的境地，保持传统似乎与现代化格格不入，而任其沉寂又有悖于文化的传承与保护。非物质文化遗产是人类精神活动的主要成果，是民族历史的见证，是研究民族文化的重要资源，因此对于非物质文化遗产的保护是必须的，同时也是必要的。近年来，"非物质文化遗产"和"非物质文化遗产保护"从最初的陌生名词逐渐进入世人的眼界，成为社会所关注的焦点。在这个发展演变的过程中，无论是政府、学者，还是普通群众，都对非物质文化遗产的保护投入了大量精力。在非物质文化遗产保护的大背景下，桑植白族仗鼓舞以

其悠久的发展历史、深邃的文化内涵以及独特的艺术魅力受到人们的重视。2008年，桑植白族仗鼓舞以其独有的文化价值入选湖南省第二批非物质文化遗产名录。时隔4年，桑植白族仗鼓舞成功入选国家级非物质文化遗产名录。

中国文化根植于东方大地，凝结了历代人民的智慧，经过长期的沉淀形成了结构完整的文化体系。连续性、包容性、多样性是中国文化的鲜明特征。色彩纷呈的民族文化绘制出中国文化的宏大版图，对于民族文化的继承与保护是延续中国文化的必由之路。桑植白族仗鼓舞是桑植白族文化的代表，它在白族社会生活中具有独特的文化内涵、艺术价值以及社会功能，它不仅是音乐、舞蹈、武术和生态环境的有机融合，更是白族精神信仰和历史追求的传奇再现，在长达700余年的民族迁徙与融合的历史进程中，形成了自身独特的艺术风格，成为白族文化不可或缺的民族符号。

桑植白族仗鼓舞作为桑植文化的典型代表之一，既具有先辈大理白族的舞蹈特点，又吸纳了当地其他少数民族的舞蹈元素，形成了自己独特的风格特征。它被广泛应用于祭祀、节日喜庆、农事丰收庆贺、表演等活动，表达着桑植人民的民族特性，体现着桑植人民的审美情趣，凝聚着桑植人民的精神追求，是桑植白族人民生产生活中不可或缺的部分。自入选国家级非物质文化遗产保护名录以来，桑植白族仗鼓舞进入更多人的视野，但在现代文化浪潮的冲击之下，加之保护策略与教育传承的局限，使之面临着巨大的生存发展考验。与此同时，相关研究者虽对桑植白族仗鼓舞的本体构成与艺术形态做了一些探索，但成果相对有限，目前基于人类学视野，针对桑植白族仗鼓舞的保护传承问题展开的研究更是寥寥无几。本书试图对其展开更深层的研究，对适用于现阶段桑植白族仗鼓舞保护发展及教育传承的有效途径做一些有益的探索，旨在对研究保护和发展传承桑植白族仗鼓舞起到一定的学术推动作用。

本书基于人类学视野，从民俗学、社会学、舞蹈学、文化历史学的角度，对桑植白族仗鼓舞展开多方位的研究，并结合其发展现状，对桑

植白族仗鼓舞的保护策略和教育传承做出更深层次的思考与探索。本书基于文献分析法，查阅相关文献资料，对近年来本论题已有的相关研究成果、学术观点等加以系统的归纳整理，形成较为严谨科学的认识。笔者在研究过程中采用了田野调查法，深入桑植白族人民的实际生活，实地观察民俗活动中的桑植白族仗鼓舞，全力搜集第一手资料；采用了比较分析法，通过对不同乡镇的舞蹈形态与教育传承现状的对比分析，对桑植白族仗鼓舞形成更为全面的认识和把握。

 本书从桑植白族仗鼓舞的生态环境、历史源流、变迁脉络、分布情况等方面入手，通过对桑植白族仗鼓舞的生存发展背景的梳理，对这一艺术形式获取更为全面的认识，并结合对桑植白族仗鼓舞的表演程序、音乐形态、动作特征、服装道具特点等具体内容的解读，从而归纳总结其表演艺术特征。在以上研究分析的基础上，对桑植白族仗鼓舞的文化内涵与艺术价值展开更为深入的探讨。一方面，从桑植白族仗鼓舞所蕴含的民间信仰、体现的民族精神以及审美功能等角度，阐述其文化内涵；另一方面，探索桑植白族仗鼓舞在文化传统、民族认同、学术研究以及社会教育方面所包含的价值。另外，还就桑植白族仗鼓舞的传承现状进行研究分析，探讨其目前在保护传承方面所面临的困境，并有针对性地提出发展对策。

第一章 桑植白族仗鼓舞的生存环境与学术背景

白族传统文化的瑰宝——桑植白族仗鼓舞历经几百年的传承，终于在2011年"申遗"成功，被国务院批准列为第三批非物质文化遗产名录。历史悠久、特色鲜明的桑植白族仗鼓舞充分彰显出桑植白族浓郁的民族特色和人文意蕴。

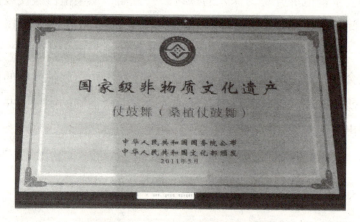

国家级非物质文化遗产桑植仗鼓舞牌匾

第一节 桑植白族仗鼓舞的自然人文环境

一方水土养育一方人，一方水土滋养一方艺术。"任何一种文化都

是在特定的时间和空间中形成和发展的，不同的时间和空间，人们所处的自然条件不同，物质生产方式、生活方式和社会组织结构亦不同，因而创造出了各具特色的文化，其体现的精神、表现的特点和发展的态势各不相同。"① 因此，任何一个民族民间文艺的产生、发展、传承都与其赖以生存的自然生态环境和人文社会环境息息相关。从民族学的角度来看，自然地理因素是影响某个地区历史文化的先决条件。其中，地理位置、地形地貌、气候温度、自然资源等因素直接影响着所在地区人们的体质与心理以及文化意识的形成，长此以往，自然环境对于民族的发展、民族文化的形成产生了至关重要的影响。要想深入研究桑植白族仗鼓舞的艺术价值，首先必须对其生存的自然生态环境有所认识。明确桑植白族生存的自然地理环境，有助于探究其文化的特殊性。同时，应当将民间文艺的研究置于特定的人文环境之中，某一地区的历史文化面貌可以说是其民间文艺产生、发展、传承的土壤与根基。桑植白族仗鼓舞的产生与演变就深受其所处的自然人文环境的影响。一方面，自然地理因素对桑植白族仗鼓舞的表演形态特征产生了直接影响，为该艺术形式的产生提供了赖以生存的土壤；另一方面，人文社会因素促进了桑植白族仗鼓舞的文化内涵与文化功能的形成。反过来说，桑植白族仗鼓舞就是桑植白族自然地理和人文因素的缩影，是桑植白族文化的精神载体。

一、桑植白族的渊源与分布

白族是我国第十五大少数民族，主要分布在云南、贵州、湖南等省，其中以云南省的白族人口最多，主要聚居于云南省大理白族自治州。除云南省以外的白族处于与其他兄弟民族散杂居的状态，主要分布在贵州省（毕节、六盘水、威宁、安顺等地）、四川省（凉州彝族自治州的西昌、攀枝花、宜宾等地）、湖南省（桑植县的七个白族乡）、重庆市等省市。白族属于氐羌系统的分支，概览现今白族在全国范围内的

① 夏日云，张二勋. 文化地理学 [M]. 北京：北京出版社，1991：67.

分布格局，主要可从四川、云南、贵州等地进行分析。从四川一带来看，白族的历史发展线索与氐羌系统的南迁路线基本一致，四川遗存的"僰人悬棺葬"可以在一定程度上证明四川僰道（今宜宾）等地是白族始祖的聚居区。此地僰人的后裔构成了白族的来源之一。从贵州一带来看，南诏、大理时期远征贵州西部的"白蛮"贵族、军民的后人是当时白族的来源。从云南一带来看，洱海区域是当时南诏、大理的统治中心，白族始祖曾经居住在此地。从历史上乃至现今的分布范围来看，白族是以大理洱海地区为分布和活动的中心，云南省以外的白族分布区亦在一定程度上与洱海区域存在着地域关联。但湖南、湖北的白族来源和上述区域分布的规律不相符，桑植作为白族散杂居分布的重要区域，可以说是其历史发展上的一个特例，它的成因与白族历史上的"爨僰军"有着密切关联。桑植是历史上白族始祖由南向北延伸的最北界，可以被看作是白族影响力所波及的边缘地带，同时也是白族文化存在的最北边界。

桑植白族的始祖源于云南，主要居住于云南大理一带，自称"白伙""白子""白尼"，汉族和其他少数民族则称呼其为"民家人"。湖南省张家界市桑植县是我国白族第二大聚居区，此地的白族人民因早年战乱而远离故乡，迁徙至此地，主要聚居于麦地坪、刘家坪、马合口、芙蓉桥、洪家关、走马坪等15个乡镇，现有人口10万余人。据相关史料记载，宋末元初时期，蒙古大汗蒙哥欲攻灭南宋王朝统一全国，派其弟忽必烈与大将兀良合台统军20万夺取大理国，而后忽必烈率主力返回上都（今河北承德），留兀良合台率军镇守云南。而此时在云南的蒙军兵力不足，兀良合台为此就地征募了一支以白族人和僰人组成的爨僰军（亦称为寸白军），人数达两万余众。这支爨僰军在原大理国国王段兴智的叔父段福的率领之下，随兀良合台将军远征。他们作为蒙古军队攻打南宋的前锋，先攻降交趾（今越南河内），再攻打横山寨（今广西田东县）、象州（今广西象州），入静江府（今广西桂林），然后又连破辰、沅二州（今湖南沅陵和芷江两县），直抵潭州（今湖南长沙）。全

军历经一年之久的奋战,于 1259 年与忽必烈在鄂州会师。忽必烈在其兄蒙哥战死后继大汗之位,后因对手握重兵的兀良合台有所顾忌,便下令遣散其军队。由此,部分爨僰军克服险阻,几经辗转,返回了云南大理,部分则苦于交通阻隔流落长江沿岸。其中,桑植白族的始祖谷均万、钟千一、王鹏凯等人就是因无法返回云南大理,在爨僰军遣散后共同流落在江西一带,后来进入桑植并落户于此的一部分白族军人。他们率兵"溯长江,渡洞庭,漫津澧,落慈邑",进入桑植,眼见此地民风淳朴,资源丰富,于是"解甲归田,世代定居,繁衍生息"①。定居于桑植之后,他们自称白尼,而"民家""民家佬""民家人"等称呼成为其他民族对桑植白族的称谓,这一类称谓共计 60 余种。

 中华人民共和国成立后,针对桑植一地的民族结构以及族源归属问题,大量与此相关的学者、专家深入实地进行调查考证,"民家人"的族属成了当时饱受争议的问题。谷忠诚对于该问题的研究推进起到了重要作用,他根据自己的亲身经历以及多年以来积累的文史资料,撰写了名为《关于桑植县民家人应认定为白族》的报告,并将其提交至上级有关部门。这项举动最终促成省、州、县三级共同成立了一个由专家和民家人干部组成的 5 人民族调查组。调查组从 1982 年 5 月开始,采取个别走访、集体座谈、现场察看、实物考证等办法,首先对桑植民家人聚居区民家人的社会历史、风俗习惯、语言、宗教信仰、生产生活方式、文学艺术风格等多个方面进行了为期 4 个月的调查,写出了《民家人语言初探》,然后在 1982 年 9 月,赴云南白族聚居的大理州进行了为期 30 天的对比调查。调查组到云南后与研究白族问题的专家和省、州、县各级干部进行了座谈,并到大理白族自治州的大理、洱源、剑川等白族聚居的县市进行实地考察。在广泛对比核查的基础上,他们认为两地的民族风情基本一致,有些方面甚至完全相同。两者的共同点和相似点集中体现在自称与他称、风俗习惯、语言结构、宗教信仰这四个方面。

① 桑植县地方志编撰委员会. 桑植县志 [M]. 深圳:海天出版社,2000:511.

1984年6月27日，湖南省人民政府根据最终的考察结果，并且基于对桑植白族人民自身意愿的充分尊重，正式认定桑植"民家人"为云南大理白族后裔，并于同年正式成立了刘家坪、芙蓉桥、麦地坪、马合口、走马坪、瑞塔铺、洪家关七个白族乡，这可以说是白族发展历程中的重大事件。随着以上七个白族乡的成立，"民家人"的族属问题最终得到了妥善解决。当时白族在桑植，主要有谷、王、李、钟、熊五大姓氏，每个姓氏都有一处重要的历史遗迹，通常是各姓氏族群迁居到桑植之后的发源地。目前桑植县白族比例最高的乡镇是芙蓉桥乡，白族人口占全乡总人口的95.2%，麦地坪乡占94.7%，马合口乡占88.0%，刘家坪乡占88.6%，洪家关乡占54.8%，走马坪乡占62.9%，瑞塔铺乡占42.8%。

二、桑植白族的自然地理景象

自然地理环境对于民族文化的扎根、发展与融合有着重要影响，不同的自然地理环境对于民族文化的形成与发展具有绝然不同的影响，民族所处的自然环境是决定其历史文化发展的重要条件。桑植地处边远、交通不便、资源丰富、山川纵横等主要地理特点构成了桑植白族的生存环境，对桑植白族的生产生活产生了重要影响，具体体现在桑植白族人民的生产方式、居住形式、宗教信仰、语言、服饰、民族性格、民族心理等各个方面。想要了解桑植白族的历史文化，特别是想要从桑植白族的传统舞蹈入手，则势必涉及对民族生存区间的自然环境的研究。自然地理环境对于舞蹈艺术的形成与发展具有多层次、多角度的影响，不同的自然地理环境通过影响此地所居住的人们的生产生活条件、劳作方式、劳作环境等，长年累月地塑造了生活在该地区的人们的共同身体形态和肢体动作，并使之融入以生活与劳作为灵感来源的舞蹈之中。

桑植县位于湖南省西北部，隶属张家界市，东临近武陵源风景名胜区及石门和慈利二县，南毗邻张家界市区，西接壤芙蓉镇和猛洞河，北靠近隶属于湖北省的鹤峰和宣恩二县。全县东西相距104千米，南北相

距51千米，总占地面积3 474平方千米。

桑植位于澧水上游河段，地处武陵山脉北麓，鄂西山地南部，属于典型的山区地形。武陵山脉分为三支，北支和中支延伸到桑植全境，形成40条主要山脉，大致呈现东北—西南走向，约有10 426个山头，最高点八大公山主峰斗篷山海拔1 890.4米，而最低点竹叶坪乡柳杨溪河谷海拔仅为154米。

桑植县境内地形极其复杂，山峦起伏且高山连绵，河流纵横且水流湍急。得天独厚的地理环境，使桑植拥有丰富多样的自然资源。从地质方面来看，桑植境内青山叠翠，其山地面积达358万亩，草地面积达176万亩，活立木蓄积达330万立方米，相关数据均居全省前列。良好的生态环境，使桑植境内的珍稀动植物种类丰富多样。桑植境内拥有各类树种多达700余种，在距离桑植县80公里的八大公山国家级自然保护区还生存着华南虎、黑棕熊、大鲵、云豹等珍稀动物，可供开发利用的药用植物多达1 700余种，黄柏林面积达33万亩，系南方最大的黄柏基地。黄连、木瓜、五倍子等产量居全省首位，名列全国三大"国药库"。

另外，桑植地处澧水之源，境内河流纵横，水资源充沛，大小溪河多达410条，总占地面积5 140公顷。主要的河流为澧水源流和娄水，其中娄水是澧水河的第一大支流。丰富的水流资源不仅有利于全县境内植物的生长，还为水路交通的发展提供了便利。全县每年平均径流量为38.93亿立方米，地表水资源总量为67.25亿立方米，水能资源理论蕴藏量48.4万千瓦，是湖南省目前最具有开发价值的水能资源大县，但目前被开发利用的还不到2%。

桑植县拥有丰富的矿产资源，天然气、铁矿、煤炭、硅石等储量亦居全省前列。目前桑植县已探明储量的矿藏有30余种，主要有煤、硅石、铁、天然气等。天然气测算储量达1 982亿立方米，铁矿探明的储量达3.5亿吨，铝土及铁矾土储量达2 000万吨。由于过去生产力水平落后、交通运输困难以及生产技术的限制，生活在此地的人们难以将这

些自然资源直接转换为生存资源，为人们生产生活所用，因此导致了生活在此处的不同民族的人们对于生产资源进行激烈争夺的局面。另外，桑植县地势北高南低，北部和东北部属中山和高山地区，中部、南部和西南部属中山和丘陵岗地。由于受八面山褶制约，地势由西北向东南倾斜，广泛分布为中山、低山地貌，全县地层主要属三迭中统、寒代下统、震旦系下统等，以三叠系和志留系为主。

从气候方面来看，桑植属于中亚内陆季风气候，据相关数据显示，全县境内年平均气温约为17℃，由于地形地貌之间差异较大，气候变化较为明显，呈现出垂直变化的规律，因而有"一山有四季，十里不同天"之说，构成间断性的地方性雷雨和暴雨中心。这种气候条件一方面有利于动植物生长，另一方面又可能造成多种灾害性天气，极易引发一系列自然灾害，桑植一带的气候显示出一定的区域特殊性。

三、桑植白族的历史人文景观

历史人文环境是民族文化和民间文艺产生的土壤与根基，在其发展传承过程中有着贯穿始终的作用。桑植县历史悠久，人文底蕴深厚。早在西汉时期，桑植县就已经处于行政管理的范围之内。根据《桑植县志》记载，桑植在发展的各个时期都处于不同的行政管理范围之内。

桑植县之名来源于桑植司，而桑植司之名又来源于桑植坪。据古籍记载，桑植自古属于西南夷地，夏、商时期属荆地，西周时期属楚地，春秋时期属楚巫郡慈姑县。秦统一六国后，将全国划分为三十六郡，当时的大庸与慈利属于黔中郡，其所辖范围包括了慈姑县、桑植县、安乡县、澧县、大庸县、石门县等。自西汉设县以来，桑植先后属武陵郡充县、天门郡、临澧县、崇义县、慈利县。西汉高祖五年（公元前202年）将黔中郡改为武陵郡，将慈姑县划分为孱陵和充县（今永定区、桑植县以及武陵源区）两地，此时期的治所所在地居于现今桑植县南岔乡的李家台。通过近年来出土的汉墓群，可证实桑植县是当时充县的主体。到了三国时期，吴景帝孙休永安六年（263年），将武陵郡改为

天门郡，将充县进一步划分，并增加了娄中县，当时的大庸属于天门郡管辖范围。西晋太康四年（283年）充县废除，改置为临澧县。南北朝时期，南朝宋孝武帝孝建元年（454年），分荆州武陵、天门，属郢州刺史。宋明帝泰始三年（467年），武陵和天门仍然属于荆州。据《桑植县志》记载，西魏恭帝拓跋廓二年（555年），天门郡被废除，改置澧州。北周建德四年（575年），将娄中和临澧两县废除，改置崇义县，并新置北衡州。隋文帝杨坚开皇十八年（公元598年），将北衡州改为崇州，而慈利县、崇义县则同属崇州管辖。隋炀帝大业二年（606年），将崇州废除，并将澧州郡改为澧阳郡，统辖六县（慈利、大庸均属阳郡）。唐朝，高祖李渊武德四年（621年），置澧州澧阳郡，属山南道，统辖六县，慈利与崇义县（今永定、桑植县以及武陵源两区）归其所辖。到了五代十国时期，桑植县属楚国管辖。宋朝时期，宋太祖赵匡胤乾德元年（963年），今张家界全境划归澧阳郡，曰慈利县，并在今桑植县设安福寨，在今永定区大庸所在设武口寨，在武陵源区设索口寨。宋仁宗年间，桑植推行土司制度，在外半县设立安福寨、茅冈司、索溪寨、添平司；在内半县设立荒溪宣抚司、桑植宣抚司及永顺司属地南旗。后改柿溪司。元代，元世祖忽必烈至元十四年（1277年）改置澧州路总管府，下辖四县。明代，废行省，设三司。洪武二年（1369年）降慈利州为大庸县，隶属于澧州。洪武九年（1376年），慈利划归常德府管辖。明朝为征讨覃垕，在永顺羊峰山设羊山卫，并修筑排栅城，后又迁羊山卫城于大庸，更名为大庸卫。洪武二十二年（1389年）改大庸卫为永定卫。洪武二十三年（1390年），在慈利设九溪卫。洪武二十九年（1396年），今张家界全境划归岳州府，桑植地设有安福所。清代，雍正五年（1727年），桑植宣慰司使向国栋受诏改土归流。雍正八年（1730年），茅冈土司改土归流，升澧州为直辖州，辖安乡、石门、慈利等县，同时废永定、九溪二卫，新设安福县（今永定、武陵源二区与慈利、桑植二县在当时均属安福县），并改岳常道为常澧道。雍正十三年（1735年），割原九溪卫麻寮所并入容美司，置鹤峰州，属于湖

北省宜昌府，同时割安福司与桑植司地置桑植县，属永顺府管辖。乾隆元年（1736年），经朝廷议准，将上、下峒两长官司之辖区（今廖家村区）和永定茅冈司属地利福塔、岩屋口以及忠建司（司治今湖北省宣恩县沙道沟）的三里，即太平里（今上河溪乡）、兴贤里（今河口乡部分属地）、从云里（今八大公山和细沙坪一带）划归为桑植县。民国时期，先在省下设三个道、六十个县，后废道设"行政督察专员公署"。1916年湖南省撤销武陵道，将大庸、桑植、慈利县划归辰沅道。1922年，裁撤"道"的建制，仅存省县两级，大庸、慈利以及桑植县都属省直辖市。第一次国内革命战争时期，桑植县是中国共产党先后创建的湘鄂边、湘鄂西、湘鄂川等革命根据地的重要组成部分。中华人民共和国成立后建立桑植县人民政府。1988年5月经国务院批准成立大庸市，桑植县划归大庸市管辖，1994年4月大庸市更名为张家界市。桑植县境内有苗族、壮族、满族、回族、侗族、瑶族、布依族、汉族、白族、土家族、蒙古族等多个民族，其中，以土家族、苗族、白族人口为最多。[①] 1995年开展撤区并乡建镇工作，将原有的七个区公所（城郊、廖家村、瑞塔铺、五道水、官地坪、陈家河、凉水口）撤销，并对原有的45个乡镇进行了调整，最终确立为8乡8镇，分别为龙潭坪镇、五道水镇、廖家村镇、利福塔镇、澧源镇、凉水口镇、陈家河镇、官地坪镇、竹叶坪白族乡、瑞塔铺白族乡、马合口白族乡、沙塔坪乡、人潮溪乡、河口乡、上河溪乡、洪家关白族乡。1998年，将8乡8镇调整为38个乡镇，在原有8镇基础上加廖家村镇形成9镇，而乡则进行了较大调整，共计有沙塔坪乡、麦地坪白族乡、河口乡、芙蓉桥白族乡、上河溪乡、走马坪白族乡、人潮溪乡、刘家坪白族乡、西莲乡、淋溪河白族乡、白石乡、马合口白族乡、桥自弯乡、洪家关白族乡、谷罗山乡、四方溪乡、苦竹坪乡、长潭坪乡、芭茅溪乡、竹叶坪乡、八大公山乡、汩湖乡、细砂坪乡、空壳树乡、岩屋口乡、打鼓泉乡、蹇家坡乡、河口

① 陈俊勉，侯碧云. 守望精神家园——走进桑植非物质文化遗产［M］. 北京：九州出版社，2012：2.

乡、上洞街乡 29 个乡。2001 年，原芙蓉桥白族乡的部分地区被划分出来设立了天星山林场，至 2003 年年末，桑植县管辖有 9 镇 29 乡及一个隶属于县管辖的林场。2015 年，桑植县的行政区划又进行了一次调整。调整之后，隶属于桑植县管辖的有 23 个乡镇，具体为澧源镇、桥自弯镇、瑞塔铺镇、八大公山镇、官地坪镇、人潮溪镇、凉水口镇、利福塔镇、龙潭坪镇、廖家村镇、五道水镇、陈家河镇 12 个镇，上洞街乡、空壳树乡、上河溪乡、竹叶坪乡、河口乡、走马坪白族乡、沙塔坪乡、刘家坪白族乡、洪家关白族乡、马合口白族乡、芙蓉桥白族乡 11 个乡。

桑植可谓是一个多姿多彩的文化家园。桑植一带的楚巫文化在西汉时期不断与湖湘文化和中原文化融合碰撞，又通过民众的迁移与流动，在独特的历史人文环境和不同民族多元文化相交融的背景下，形成了桑植丰富多元的艺术文化。桑植人民在社会实践活动中不断地将儒家、道教、佛教文化中适宜本族特色的元素移植到自己的文化之中，形成了地域性、民族性显著的文化，其中桑植民歌、桑植白族游神、桑植花灯、桑植白族仗鼓舞等都是桑植白族传统文化的珍稀财富。

桑植民歌特指流传于桑植县各民族之间世代传唱的歌曲，它的产生与桑植人民的生产生活息息相关，其历史最早可追溯至原始农耕时期。根据田野调查结果显示，桑植民歌的流传区域除了湖南桑植境内之外，还在桑植县邻近的各省，例如贵州、湖北、四川等周边地区传唱。因分布地域的不同，桑植民歌的体裁也有所差异。大体上来说，桑植民歌分布在如下区域：一为澧源镇及其周边地区，以唱花灯调为主；二为五道水，以唱山歌和小调为主；三为凉水口和陈家河地区，以唱礼仪歌、风俗歌和花灯调为主；四为廖家村，以唱傩腔和祭祀歌为主；五为瑞塔铺，以唱小调为主；六为官地坪，以唱号子为主；等等。质朴粗放、优美动听、曲调丰富多变的桑植民歌是桑植人民日常生产生活中最为重要的交流方式，也是桑植人民用于表露心声的传统民间艺术形式之一，桑植人民通过民歌的传唱来表现自身的情感以及对美好生活的向往。

桑植民歌《哭嫁歌》表演

桑植民歌是桑植文化的象征，历来具有文化传承、礼仪教化、娱乐、抒情等多重功能。桑植民歌的传承方式随着时代的变迁而变化，早期以家族传承为主，群众性的歌唱活动是桑植民歌得以自然传承的具体形式。后来，有了桑植民歌节以及学校传承等形式。2006年，桑植民歌入选第一批国家级非物质文化遗产保护名录。现有省级代表性传承人陈金钟、谷彩花、尚生武、向佐绒、袁绍云等，市级代表性传承人有陈国荣、唐桂珍、张家庆、张巧珍等。

桑植白族游神是桑植白族特有的宗教民俗文化活动，源自白族民间的"本主会"，活动的主旨是为了纪念本主神王朋凯、谷均万及钟千一等。桑植白族游神仪式的活动范围主要集中在桑植白族聚居的七个乡——洪家关、马合口、芙蓉桥、麦地坪、刘家坪、走马坪及淋溪河。参加游神活动的主体是桑植白族人，整个游神活动的主角有会首、三元老司和仗鼓舞大师。其中，会首一般由族长担任，是整个游神活动的发起者和组织者；三元老司是重要的宗教角色，在整个游神活动中扮演着

桑植白族游神活动场景

通神者的角色；仗鼓舞大师是指游神活动中必不可少的仗鼓舞活动的表演者。桑植白族游神活动的步骤十分严格，具体为：步骤一，请神，于上午十时开始；步骤二，游神，于上午十一时开始；步骤三，安神，在游神活动下午二时结束之后，正式开始安神仪式。桑植白族游神作为桑植白族最为淳朴的民间信仰活动，具有自身独特的价值，是我国传统文化艺术的瑰宝。

桑植花灯，起源于春秋战国时期，兴盛于清代，是一种地方风味浓郁且极富生活气息的传统民间歌舞艺术。初期，桑植花灯主要是以唱歌和舞蹈为主，后来逐渐吸收了日常生产生活中的艺术养分，使其得到进一步的丰富和发展。历史上，桑植花灯的发展大致经历了三个时期：第一个时期，为春秋至汉代，此时的桑植花灯以歌舞为主，简朴明快，主要是在婚嫁及喜庆节日进行表演，娱乐性强；第二个时期，为明末清初，此时的桑植花灯已很好地融入桑植各民族人民的日常生活及风俗习惯，初具民间歌舞艺术的雏形，并不断地得到完善；第三个时期，为中华人民共和国成立初期，桑植当地的民间艺人积极响应党中央的号召，

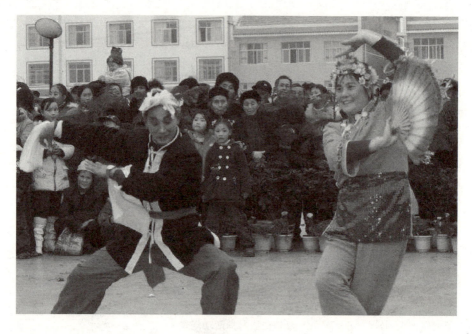

桑植花灯表演

以各具特色的音乐舞蹈形式及生活习惯丰富了武花灯。桑植花灯分为文花灯、武花灯和丑花灯等种类。因区域的不同,表演花灯的种类也有所区别,例如两河口、廖家村、陈家河、上洞街等地区主要表演丑花灯;沙塔坪乡、空壳树、利福塔等地区主要表演武花灯;瑞塔铺、澧源镇主要表演文花灯。桑植花灯的代表性表演作品有《四季花儿开》(文花灯)、《十打》(武花灯)、《莫学花椒黑良心》(丑花灯)等。

此外,桑植白族在形成和发展的历史进程中,一直都是以本主崇拜为民族信仰的,这种本主信仰是白族社会所特有的。桑植白族民众将在历史上做出过卓越贡献的英雄人物奉为本主,进行祭祀活动,并以此作为民族发展的精神动力。"本主"又名"本主神",在白语中也有"武增"、"老谷"(男性始祖)、"老太"(女性始祖)、"增尼"、"本任尼"等表达方式,有"我们的主人"之意。本主信仰在桑植白族人民生活中具有重要地位,直到今天仍然存在于白族社会,并影响着一代又一代白族人民。他们为了本民族的发展,把本民族历史上出现的英雄人物供

奉为本主，加以崇拜和信仰，并通过对本主的崇信让广大民众建立起对现实生活的希望，帮助他们建立克服苦难的信念，通过自己的辛勤劳作和努力奋斗，建设理想的家园。这种本主文化在桑植白族仗鼓舞中也有所展现，而仗鼓舞本身也蕴含了深厚的本主文化，表达了桑植白族人民的民族信仰追求以及对始祖和英雄人物的本主崇拜，体现了桑植白族人民团结一致的精神面貌。

第二节 桑植白族仗鼓舞的学术研究叙事

概览目前桑植白族仗鼓舞的研究现状，其研究内容主要集中在地方志以及介绍当地非物质文化遗产的论文和著作中，并且现有的研究成果主要集中于对桑植白族仗鼓舞的历史形成、艺术特征等方面的研究，而在对仗鼓舞本体研究的基础上展开系统性研究及其教育传承问题，尚未得到重视。

一、桑植白族仗鼓舞生存背景的分析

这一类研究主要从宏观、全局着眼，对桑植白族仗鼓舞的历史渊源和产生背景进行了分析。桑植白族仗鼓舞的历史悠久，最早可追溯至南宋时期。由于桑植县处在一个较为封闭的地理环境之中，又因生产力水平的限制，经济、文化、交通等因素的多重阻碍，使得桑植白族仗鼓舞在很大程度上保持了其原生风貌。对桑植白族仗鼓舞历史背景的研究主要体现在以下方面。其一是对桑植白族形成渊源的研究；其二是从桑植白族的历史文化、宗教民俗、生产生活等方面对仗鼓舞形成的影响的研究。一些具有代表性的著作，如张丽剑的《"民家情"：散杂居背景下

的族群认同——湖南桑植白族研究》①，谷中山的《湖南白族风情》②，王剑峰的《桑植白族经济与社会结构研究》③，谷利民、罗康隆的《桑植白族博览》④，谷俊德、罗康隆的《桑植白族风情》⑤，谷俊德的《胎盘里蹲着的村庄》⑥，伍国栋的《白族音乐志》⑦，平女的《白乡拾穗》⑧ 等，均从不同角度对白族的风土人情进行了详尽的阐述，为读者了解白族的整体风貌提供了有益参考，也为人们深入了解桑植白族仗鼓舞的生存背景提供了线索。

其中，王剑峰的《桑植白族经济与社会结构研究》一书，运用人类学与民族学的方法，对桑植白族的溯源、族群特征、宗教信仰，20世纪50年代的调查与确认，以及当代桑植白族的政治与经济等做了论述，书中还重点从民族称谓与语言文字、居住与服饰、婚姻家庭与继嗣制度、民间文学与艺术、宗教信仰五个方面，分析了桑植白族与云南大理白族族群的特征，运用纵向与横向相结合的方法，分析了桑植这一白族离散文化与母文化的相似之处，以及桑植白族文化在离开母文化后，受周边族群文化的影响与母文化之间的差异。

伍国栋主编的《白族音乐志》以云南大理白族为对象，对白族的音乐文化进行了细致的分析和归类，把白族音乐分为民歌、歌舞音乐、曲艺音乐、戏曲音乐、乐器及乐种，书中还收集了大量的经典民间曲目和唱段，并对当地的音乐风俗、音乐社团、音乐著述、音乐传说、轶闻、音乐术语、音乐史料、音乐文物等做了详细论述。在书中的"歌舞音乐"部分，对仗鼓舞曲进行了详述，介绍了仗鼓舞曲分为打击乐

① 张丽剑. "民家情"：散杂居背景下的族群认同——湖南桑植白族研究［D］. 中央民族大学（博士论文），2007.
② 谷中山. 湖南白族风情［M］. 长沙：岳麓书社，2006.
③ 王剑峰. 桑植白族经济与社会结构研究［M］. 长春：吉林人民出版社，2002.
④ 谷利民. 桑植白族博览［M］. 北京：民族出版社，2012.
⑤ 谷俊德. 桑植白族风情［M］. 北京：民族出版社，2011.
⑥ 谷俊德. 胎盘里蹲着的村庄［M］. 北京：大众文艺出版社，2009.
⑦ 伍国栋. 白族音乐志［M］. 北京：文化艺术出版社，1992.
⑧ 平女. 白乡拾穗［M］. 昆明：云南大学出版社，2011.

和吹打乐两种演奏形式。另外，还介绍了仗鼓舞的三种起源的说法，并给出了自己的观点，对读者了解白族的音乐舞蹈文化有很大帮助。

在学术论文方面，张丽剑与王艳萍的《人文地理环境对桑植白族的影响》①阐述了多山环境对桑植白族文化产生的重要影响，同时指出了环境对桑植白族舞蹈形成的影响所在，认为自然地理环境的特点影响到桑植白族仗鼓舞的基本规律。而从另一角度来看，闭塞的交通、封闭的环境则使桑植

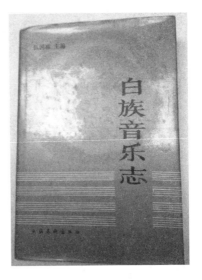

《白族音乐志》

白族文化的原真性得到了较为完整的保存。刘霞的《桑植白族的来源与形成》②则从历史宏观的角度阐述了桑植白族形成的过程，从"民家人"的族别认定、桑植白族的族源认同两方面进行了详细论述，并谈到桑植白族仗鼓舞作为一种传统艺术形式，保留了云南的历史记忆。张明、尚晴、龚勇的《桑植白族游神仪式的遗存及功能分析》③以介绍游神活动的遗存状况为切入点，对游神活动的过程、功能进行了详细分析，并对游神中的仗鼓舞进行了简要的描述。

除此之外，王淑贞的《明清时期湘西白族民俗文化的变迁和动态特征》④，张丽剑的《湖南桑植散杂居白族研究现状及存在的问题》⑤，石绍河的《从苍山洱海走来的桑植白族》⑥，戴楚洲的《张家界市白族

① 张丽剑，王艳萍．人文地理环境对桑植白族的影响［J］．咸宁学院学报，2011（01）．
② 刘霞．桑植白族的来源与形成［J］．民族论坛，2011（03）．
③ 张明，尚晴，龚勇．桑植白族游神仪式的遗存及功能分析［J］．怀化学院学报，2011（10）．
④ 王淑贞．明清时期湘西白族民俗文化的变迁和动态特征［J］．怀化学院学报，2008（04）．
⑤ 张丽剑．湖南桑植散杂居白族研究现状及存在的问题［J］．中南民族大学学报（人文社会科学版），2008（02）．
⑥ 石绍河．从苍山洱海走来的桑植白族［J］．民族论坛，1998（06）．

风情谈略》①,张丽剑、王艳萍的《湘鄂西白族在全国白族中的地位》②,谷俊德的《白族仗鼓舞探源》③ 等文章都对桑植白族仗鼓舞产生的历史背景和人文环境进行了有意义的探索,对笔者了解桑植白族仗鼓舞的研究环境起到了重要作用。

二、桑植白族仗鼓舞艺术特征的探索

目前,对于桑植白族仗鼓舞展开研究的著述成果中,有关其表演风格及其艺术特色的研究占较大比重。其中具有代表性的成果有陈俊勉、侯碧云主编的《守望精神家园:走近桑植非物质文化遗产》④,书中对桑植白族仗鼓舞的表演形式与艺术特征进行了详尽的梳理和解读,并配以舞蹈的基本动作图例,帮助读者树立较为直观的认识,为了解仗鼓舞的舞蹈形态提供了素材,对推进桑植白族仗鼓舞表演艺术特征的研究有着积极的作用和实际参考价值。

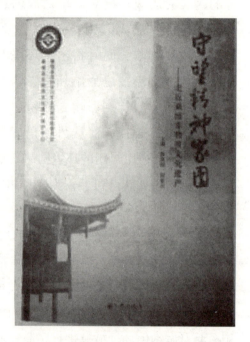

《守望精神家园:走近桑植非物质文化遗产》

从专题论文方面来看,黄晓娟的《桑植白族仗鼓舞的形态特征研究》⑤基于文献搜集和田野调查掌握的第一手资料,综合运用人类学、

① 戴楚洲. 张家界市白族风情谈略 [J]. 怀化师专学报, 1998 (04).
② 张丽剑, 王艳萍. 湘鄂西白族在全国白族中的地位 [J]. 黑龙江社会科学, 2009 (04).
③ 谷俊德. 白族仗鼓舞探源 [N]. 张家界日报, 2006 – 07 – 10 (003).
④ 陈俊勉, 侯碧云. 守望精神家园——走近桑植非物质文化遗产 [M]. 北京: 九州出版社, 2012.
⑤ 黄晓娟. 桑植白族仗鼓舞的形态特征研究 [D]. 湖南师范大学, 2014.

舞蹈学、民族学、民俗学等理论与方法，对桑植仗鼓舞形态特征及其文化功能、文化内涵等展开分析，并就仗鼓舞的传承提出了自己的见解；朱立露的《湖南桑植白族仗鼓舞研究》①对"仗鼓舞"的音乐、形态、表演场合、表演形式、舞蹈特征等方面进行了较为全面的分析，同时对舞蹈传承的多样性艺术形态特征及文化内涵等也进行了探讨；侯碧云的《桑植白族仗鼓舞的艺术特征》②从表演的随意性和内容的广泛性、动作的复杂多样性、显著的地域性、舞武合一的特点、精美的程式化特征、表演形式的多彩性六个方面解读了桑植白族仗鼓舞独特的风格特征。

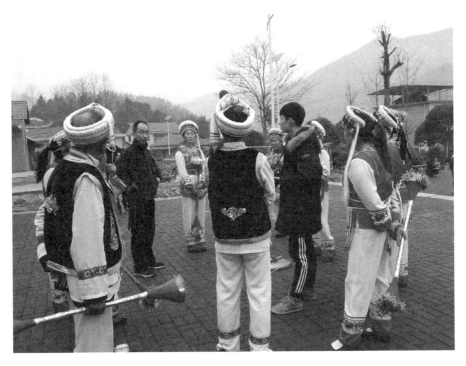

在桑植县麦地坪采访仗鼓舞表演人员

除此之外，向智星的《略论湘西白族的〈仗鼓舞〉》③，钮小静、

① 朱立露. 湖南桑植白族仗鼓舞研究 [D]. 福建师范大学, 2014.
② 侯碧云. 桑植白族仗鼓舞的艺术特征 [J]. 艺海, 2009 (03).
③ 向智星. 略论湘西白族的《仗鼓舞》[J]. 湖南大学学报（社会科学版), 1998 (02).

高菲的《湘西白族仗鼓舞的"舞武相融"》①，乐之乐、孟春林的《桑植白族仗鼓舞研究》② 等，结合桑植白族仗鼓舞表演的歌、舞、乐技术特点，就其艺术特色问题进行了卓有成效的探讨。

上述相关专家学者的研究成果为我们深入研究桑植白族仗鼓舞的教育传承问题提供了一定的研究思路，但以上成果基本集中于对桑植白族仗鼓舞形成的历史渊源和桑植白族仗鼓舞的表演艺术特征的研究，缺少就桑植白族仗鼓舞本体的系统性研究，对其所蕴含的文化内涵和艺术价值等还未有专门的涉及，而立足于人类学视野，针对桑植白族仗鼓舞的传承问题展开系统性的研究更尚属空白领域。

① 钮小静，高菲. 湘西白族仗鼓舞的"舞武相融"[J]. 黄河之声, 2016 (07).
② 乐之乐，孟春林. 桑植白族仗鼓舞研究 [J]. 湖南科技学院学报, 2015 (06).

第二章 桑植白族仗鼓舞的历史发展轨迹

湖南桑植仗鼓舞,是白族舞蹈的代表作,因其独特的审美价值而受到白族人民及其他民族人民的喜爱。从前的"跳邦藏""跳仗鼓"是桑植白族仗鼓舞的别名,是白族特有的一个民族传统舞种。此舞种只有一个道具——仗鼓,这种仗鼓长1.2米,以木棒做杆。关于桑植白族仗鼓舞的历史起源问题,根据文献记载与考证,应系张家界地区白族人始迁祖及其后裔创造发展而成的。据白族的《甄氏族谱》记载"……甄巫师,

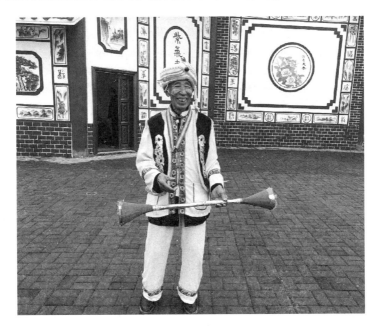

仗鼓舞传承人钟会龙讲解杖鼓

赛神愿，吹牛角，跳仗鼓……"① 可以得知桑植白族仗鼓舞多用于祭祀活动、庆祝节日和庆丰收，或仅是用于表演。根据桑植白族仗鼓舞的内容与形式，结合桑植白族的传统生产活动和原始宗教活动的特点，对于桑植白族仗鼓舞的作用大致有五种主流的观点，分别是庆功说、表演说、比赛说、祭祀说、娱乐说。桑植白族仗鼓舞作为桑植白族特有的艺术形式，大致经历了萌芽、成长、鼎盛、衰败、崛起五个时期，在不同的历史时期有不同的表演特色和艺术特征。

第一节 桑植白族仗鼓舞的历史渊源

史料记载，湖南桑植白族仗鼓舞约产生于元朝初年，与土家族"摆手舞"、苗族"猴儿鼓"并称张家界的三朵"奇葩"。仗鼓舞是离开祖籍地后"散杂居族群"产生的一种离散文化。② 仗鼓舞是白族民众特有的一项活动，更是桑植白族有别于其他少数民族的显著标志之一。

关于桑植白族仗鼓舞的历史起源问题，由于缺乏文献史料，目前仍然无法得出一个公认的结论。从桑植白族仗鼓舞的内容与形式入手，结合桑植白族的传统生产活动和原始宗教活动的特点，可发现桑植白族仗鼓舞的形成和发展与当时桑植白族的庆功、表演、比赛、娱乐、祭祀等活动有着密切的联系。

一、庆功说

庆功说以白族人民奋起反抗和驱逐恶霸为历史背景。白族民间一直流传着"腊月二十八，既打粑粑又搅腊（烛），还有个小小年猪杀"的

① 陈俊勉，侯碧云. 守望精神家园——走近桑植非物质文化遗产 [M]. 北京：九州出版社，2012：32.

② 孙景琛. 中国舞蹈通史——先秦卷 [M]. 上海：上海音乐出版社，2010：39.

古老谚语。

根据《钟氏族谱》记载："……打糍粑、斗官差、拿木杵做武器……后编舞，叫杖鼓……"① 相传 1288 年腊月，聚集于马合口廖坪一带的白族人民正在热火朝天地置办年货。此时，安静祥和的小村庄来了一群不速之客。平时游手好闲、欺压百姓、无恶不作的官差来到祠堂，趁着过年前来征收土地租税。这一群官差中为首者名为黑皮三，此人长得尖嘴猴腮，平时为人阴险狡诈，凭仗着手下有六个略懂武术的打手，便在各村强行征收税务，致使民不聊生。此次，黑皮三带领手下来到钟氏祠堂，必将带来一场浩劫。果不其然，当黑皮三到祠堂门口一看，看见场子里放有大桶糯米饭，甚是高兴，连忙招呼手下强抢糯米饭吃，于是一行人便蛮不讲理地上前哄抢糯米饭。正在做粑粑的钟涵盛（钟迁一的大儿子）见官差如此无礼，甚是愤怒，怒道："强抢粮食，猪狗不如！"盛气凌人的黑皮三见有人敢辱骂他，冲到钟涵盛面前，扬起手便要打。钟涵盛一把将其抓住，并使劲一捏，疼得黑皮三哇哇大叫。钟涵盛顺势猛地一推，将黑皮三推倒在地，还摔了个"狗吃屎"。黑皮三连忙招呼手下前来"保驾"，其中两个打手冲上前与钟涵盛厮打起来。正在岩塔里面打糍粑的八位年轻小伙子，看见官差如此蛮不讲理，便大喝一声一起向官差冲去，一场民反官的斗争由此展开。刚开始，人多势众的官差们仗着手中有刀、剑、木棒等武器而占了上风。钟涵盛见状，顺手抄起粑粑锤作为斗争的武器，几招过后便将两名打手打倒在地，白族小伙子见状纷纷效仿，抄起锤子与官差们再次厮打起来。官差们哪是白族小伙子的对手，一会就被打得头破血流，四处逃窜。盛气凌人的黑皮三瞬间变成了落水狗。打得兴起的钟涵盛手持粑粑锤乘胜追击，吓得黑皮三一伙慌乱逃跑。当钟涵盛追到双鹤井的边上时，低头一看，水中倒映着的木锤早已不是原来的模样，只剩下光秃秃的木杆。钟涵盛见官差逃远，便不再追赶。从此之后，官差们再也不敢来马合口

① 谷俊德. 白族仗鼓舞探源［N］. 张家界日报，2006-07-10（003）.

一带滋事。

钟氏白族人民为了庆祝钟涵盛等人打败了无良官差，还一方安宁，将粑粑锤（木锤）作为道具编创了一种舞蹈，称为"白族仗鼓舞"。

二、表演说

桑植白族自云南迁徙而来，其先祖们落籍桑植之后，呈现出与土家族、回族、苗族、蒙古族、汉族等民族杂居的特点。旧时，桑植一带生活条件极为恶劣，各民族之间为了生存免不了会发生强抢生活物资的争斗。随着时代的发展，桑植一带人民生活水平有所改善，以武力争夺资源的现象逐渐消失，对于文化的追求逐渐增加。最初争夺资源的战争演变成了文艺的比拼，各个民族试图通过这种形式来彰显本民族的强大，并在一定程度上达到威慑其他民族的作用。关于表演说，桑植白族《谷氏家谱》中有这样一段记载："跳仗鼓，玩武术套路，招招刚劲，灵活多变……表演性强。"①

相传初到桑植的白族经常被土家族和苗族同胞们邀请前往观看本民族的舞蹈，苗族的猴儿鼓、土家族的摆手舞在这片色彩纷呈的土地上表演得如火如荼。白族先祖们在为他们精彩的舞蹈表演喝彩的同时，也为自己民族没有一个能展现本民族特色的舞蹈而感到深深惋惜，于是乎便暗下决心：一定要创造一个独属本民族的特色舞蹈，绝不能让其他民族小瞧了去。在落户桑植第三年的腊月，白族始迁祖谷均万、王朋凯、钟迁一等人召集了一同迁徙的李、熊等白族的十大管事人，聚集在芙蓉桥的虎剑坡召开有关创编白族舞蹈的会议。

每一位管事都发表了各自的意见，你一句，他一言，场面好不热闹，一时之间难以统一。此时，在祠堂门口，有几户人家正在打糍粑。打糍粑是白族的传统习俗，一般在重大节日举行。几名年轻的小伙子，你一捶，他一捶，伴随着木棒发出的敲击声高声呐喊，整个场面充满着

① 谷俊德. 白族仗鼓舞探源［N］. 张家界日报，2006-07-10（003）.

力量感、律动感和美感。不知何时，正在开会的谷均万一行人已经来到打糍粑的现场。谷均万被眼前的场景所吸引，一把抢过年轻小伙手中的槌子开始敲打起来。王朋凯、钟迁一等人见状，也纷纷上前。原本聚集商讨舞蹈的一行人忘记了谈论的事情，兴高采烈地打起糍粑，越打越起劲，博得众人阵阵喝彩声。陶醉于打糍粑之中的谷均万突然灵光一现，纵身跳到岩塔上对众人说道："我们何不将打糍粑的动作编创成舞蹈呢？"众人一听皆拍手叫好。舞蹈艺术萌芽于生活，日常生活则是舞蹈艺术得以产生和发展的养分。以打糍粑为原型编创的舞蹈，正巧妙地展现了白族人民的自然生活。经过短暂协商，大家一致同意将粑粑捶作为舞蹈所用道具，经过数次编排与磨合，充满着生活气息和民族特色的白族舞蹈初见雏形。谷均万看过粑粑舞甚是欢喜，但总感觉缺少些什么，顿时陷入沉思。某日夜晚，谷均万兴奋地对大家说："我知道粑粑舞中缺少什么了，缺少武术的力量，我可以将武术的动作融入粑粑舞中。"话音刚落，谷均万便将老家大理的耍龙舞和武术动作穿插到了粑粑舞的表演中，使三者有机结合。融入武术和耍龙舞之后的粑粑舞，在观赏性方面有所提高，更容易吸引观众的目光；在保持舞蹈柔性的基础上，增添了舞蹈的活力和张力，使舞蹈更加富有弹性；在民族品牌方面，可以更好地打响白族的民族品牌，使其有能力与苗族的猴儿鼓以及土家族的摆手舞抗衡。经过历代白族先祖的努力，民族风味浓郁的桑植白族仗鼓舞终于诞生了。之后，仗鼓舞便成为白族的"族舞"，是白族文化的象征，在各大文艺比拼场合频频亮相，彰显了白族独特的文化。历经时代的沧桑变化，白族仗鼓舞一直活跃在桑植一带的民间，后与苗族的猴儿鼓以及土家族的摆手舞一起被誉为张家界的艺术之花。

三、比赛说

艺术之间的比赛自古有之，元、明时期尤以民间歌舞比赛大为盛行。在此背景之下，不少民间歌舞艺术应运而生，有哭嫁、花灯、围鼓、三棒鼓等，白族仗鼓舞正是在这个时候产生的。白族《王氏家谱》

中有一段记载充分印证了比赛说："仗鼓舞，多人跳……擅比赛。"① 从这句话中可以得知，仗鼓舞是以多人群舞的形式进行的，适合于比赛。

相传谷永和得知白族本土文化在歌舞比赛盛行的背景下得到大力发展，对歌、游神、赶会、赛歌等活动开展得热火朝天，一派热闹景象，但是美中不足的是缺少了舞蹈艺术，并没有形成一个独具民族特色的白族代表性舞蹈。谷永和是明成祖朱棣亲封的"昭武将军"，深受朱棣的喜爱。一次，谷永和在长沙巡视结束后，打算经过慈利回到桑植，正巧遇见了永定土家族过"六月六"。当地的土司王得知谷永和回来了，便前往邀请谷永和及其族人一起登台献艺，进行艺术上的切磋。民家人接受了邀请，歌曲、唢呐、围鼓均已准备妥当，唯独缺少了舞蹈。随着比赛的日子日趋临近，谷永和大为着急，于是便召集村寨中的族人开始紧急商讨。正值众人商讨如何创造一个展示本民族特色的舞蹈艺术时，村寨一农户相亲发八字，为了庆祝这个喜事，便打糍粑送给村寨的每个人一起分享。谷永和吃着农户送来的糍粑，甚是欢喜。突然被年轻小伙围打糍粑的壮美场面所感动，心想：这不就是白族独有的特色吗？以此为基础创造属于白族的"族舞"岂不妙哉！于是他立即召集村寨的年轻男女，组成了舞蹈队，将打糍粑的动作作为舞蹈的基础，将打糍粑的工具作为舞蹈的道具，勾勒出仗鼓舞的雏形。谷永和自荐当舞蹈队的教练，舞蹈排练紧锣密鼓地进行着。可是随着排练得越加成熟，谷永和总觉得其中缺少些什么，但是又说不上来。舞蹈又陷入了困局。谷永和冥思苦想，回忆着每一个舞蹈动作，忽然灵光一现：优美的舞蹈中缺少了力量感。这可好办了，身为武将的谷永和最不缺少的便是力量，为了能够让仗鼓舞在比赛中取胜，谷永和再一次召集舞蹈队，将平时训练士兵的武术动作教给舞蹈队员，带领大家将武术动作有机地融合在舞蹈之中。经过磨合之后，仗鼓舞融阳刚与柔美于一体，充满着艺术力和生命力。土家族"六月六"文艺比赛如期举行，谷永和领队的仗鼓舞获得

① 谷俊德. 白族仗鼓舞探源 [N]. 张家界日报，2006-07-10 (003).

了表演第一名,为民家人争得了一个大大的荣誉,凸显了民族艺术之强大。比赛结束之后,谷永和为了纪念这次比赛的胜利,遂将该舞命名为"白族仗鼓舞"。比赛之后,"白族仗鼓舞"便以白族"族舞"的形式在白族中世代流传着,是白族本主文化的代表,彰显了白族文化的特色。

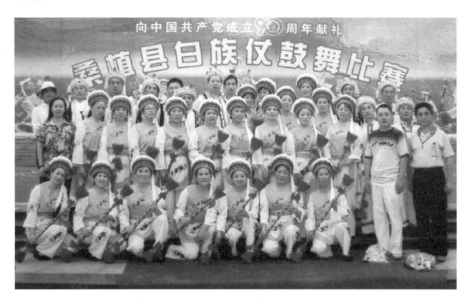

桑植县芙蓉桥乡仗鼓舞表演队参加比赛后合影(王安平供稿)

四、祭祀说

仗鼓舞是桑植白族民间举行游神仪式活动的重要环节。白族有着自己本民族特有的宗教信仰,即为本主崇拜。定居于桑植一带的白族每村每寨都有自己的保护神,并会在特定的日子抬出保护神进行巡游,以此来表达对保护神的感激和崇拜之情。

仗鼓舞最早源于桑植白族民间的宗教祭祀活动,是白族民家人表达内心情感的重要方式之一。早期,仗鼓舞又被称为"跳邦藏"。相传原始宗教中的"跳邦藏"是使用四个木桩作为底桩,桩与桩之间用红绳连接,巫师采用道教的罡步游走于木桩与红绳之间,进行着某种与神灵沟通的仪式。后来当地人认为每次举行仪式之前都要做桩和绑红绳过于

麻烦，于是便进行简化，减少了红绳，巫师直接拿起木桩起舞，以此来达到与神灵沟通的目的。在我国巫与舞可谓是不分家的，原始社会的人们依靠大自然而生存，由于条件的限制，对于一些自然现象缺乏客观认识，于是便出现了巫师一职，想要通过与神灵的沟通，保一方平安。在祭祀活动上，巫师们通常会以舞蹈的形式与神灵进行沟通。慢慢地宗教祭祀活动中的"跳邦藏"逐渐演变成了现存的仗鼓舞，并被白族民家人广泛地用于宗教祭祀活动当中。白族现存《甄氏族谱》之中记载道："……甄巫师，赛神愿，吹牛角，跳仗鼓……"① 这一记载很好地说明了仗鼓舞起源于宗教祭祀活动的说法，甄姓巫师，在祭祀活动上吹着牛角，大跳仗鼓舞，以此来和神灵进行沟通，向神灵传递百姓的诉求。

在桑植县麦地坪与仗鼓舞表演人员合影

五、娱乐说

在桑植一带白族民间，有关仗鼓舞的起源流传着这样一个故事：相

① 陈俊勉，侯碧云. 守望精神家园——走近桑植非物质文化遗产 [M]. 北京：九州出版社，2012：32.

传在白族民家人聚居的一带，有一条恶龙经常出没危害当地百姓，致使百姓们每天担惊受怕。当地的三个民家土匠得知此事之后，决定一起为民除害，还白族民家人一片生活乐土。一日，三人相约前往恶龙经常出没的地方，果不其然恶龙又出来作恶了，三人相互配合，同心协力地将恶龙杀死了。杀死恶龙之后，三人将之带回，经过一番处理之后，便将龙肉给吃了。恶龙不罢休，被吃之后，在三人的肚子里兴风作浪。三人并没有因此缴械投降，他们将恶龙的皮剥了下来，蒙在长鼓上，做成鼓面，通宵达旦地起舞以此来消除肚中的瘴（胀）气。后来白族民家人为了纪念三位土匠的英雄事迹，同时也为了表达对三位土匠的感激之情，便将此舞命名为"瘴鼓舞"，又称为"胀鼓舞"，后改名为"仗鼓舞"。该舞蹈既能够用于祭祀娱神，又能够用于娱人，因此自产生至今一直具有一定的群众基础。

根据上述五种仗鼓舞的起源传说，不难发现庆功说、表演说和比赛说均提到了桑植白族仗鼓舞的起源与湖南桑植白族民间生产活动"打糍粑"息息相关，此外与一些武打动作也有一定的关联。民间舞蹈文化学家罗雄岩说过："少数民族舞蹈一部分起源于原始社会的劳动、部落间的战争和原始宗教等活动；另一部分是各个社会发展阶段生产活动和社会生活的反映。"[1] 桑植白族仗鼓舞起源于白族人民生产活动的说法已经无可争议，前面三种起源说虽在详细的描述方面有所差异，但归根究底还是以"打糍粑"这一桑植白族的传统民间生产活动作为主体，故可总结为劳动起源说。

此外，白族仗鼓舞所使用的舞蹈道具与桑植一带在魏晋南北朝时期民间举办的祭祀仪式舞蹈道具"细腰鼓"十分相似，梁宗檩《荆楚岁时记》载："腊鼓鸣，春草生，村民并击细腰鼓，戴胡公头，及作金刚力士以逐疫。"[2] 使用跳舞这种文化形式来与神灵进行交流达到驱逐瘟疫的目的。若依据这一史料，那么将仗鼓舞的源头看作宗教活动和祭祀

[1] 罗雄岩. 中国民间舞蹈文化教程[M]. 上海：上海音乐出版社，2001：45.
[2] 伍国栋. 白族音乐志[M]. 北京：文化艺术出版社，1992：184.

仪式的说法也有了一定的理论基础与科学依据。

关于桑植白族仗鼓舞起源的第五种说法——娱乐说，也可当作是桑植一带各民族之间文化的交相辉映。湖南湘西的瑶族聚居地也有关于瑶族长鼓舞起源的种种说法，其中一种与桑植白族仗鼓舞的"娱乐说"颇为相像。瑶族有一祖先名盘王，在一次狩猎活动中，不幸被一只野羊撞倒而不治身亡，盘王有几个儿子，在得知噩耗之后悲痛欲绝，下令全力追捕野羊以报杀父之仇。几人将野羊捕获之后深感痛恨，遂将其抽筋拔骨，并将野羊的皮剥下蒙在舞蹈所用的长鼓之上，击鼓而起舞以告慰盘王在天之灵。"仗鼓舞"与"长鼓舞"读音听起来也十分相近，且"仗鼓"与"长鼓"形制上也十分相似，在起源传说方面两者描述的都是惩恶扬善、歌颂英雄除去怪兽以保一方平安的故事，两者的舞蹈道具——鼓上所用的鼓皮是将为祸一方的恶兽剥皮而制这一点也十分相近，值得思考。

第二节　桑植白族仗鼓舞的发展轨迹

据统计，桑植县现居住有白族、苗族、土家族、回族、蒙古族、侗族、瑶族、高山族等民族，是一个多民族聚居地。多民族聚居必然会带来多民族文化、艺术并存的现象。同时，彼此之间还会相互促进，共同成长。任何事物的发展都有其内在规律，其发展道路并不是一帆风顺的，必然经历兴荣衰落的过程。桑植白族仗鼓舞至今还存在，源于其深厚的文化根基。在桑植白族仗鼓舞的发展历程中，其以独特的艺术魅力成为桑植白族地区特有的艺术形式。自产生到如今，桑植白族仗鼓舞经历了萌芽、成长、鼎盛、衰落、崛起五个时期。在不同的历史时期，桑植白族仗鼓舞均融入了多种民族文化元素，形成了不同的艺术特征。

一、仗鼓舞的萌芽期

桑植白族仗鼓舞的萌芽期为宋末元初,此时期的仗鼓舞初见雏形,舞蹈动作较为粗糙,极具原始性,参加人数较少,是糍粑舞与武术动作相互融合的时期。

依据现有的史料以及田野调查的情况,可初步断定桑植白族仗鼓舞萌芽于宋末元初,此时的白族始祖迁徙至桑植,虽然此地民风淳朴,但由于势单力薄难免受到当地腐败官府的欺压,不畏强暴的白族民众奋起反抗,运用日常打糍粑的粑粑锤将官府税吏击败。后来便以打糍粑的动作作为舞蹈的灵感来源,以打糍粑的工具作为舞蹈的道具,并融入武术动作等,远近闻名的仗鼓舞便由此正式萌芽了。刚迁入桑植一带的白族人民带着他们的子孙一边勤勤恳恳地劳作,一边对仗鼓舞进行再次创造并使其发展,但由于当时迁入人数太少,仗鼓舞动作形式不够完善,套路使用得也不多,故仗鼓舞的表演受限颇多。

二、仗鼓舞的成长期

桑植白族仗鼓舞的成长期大约从明朝初期开始至明朝中期结束。此时期的仗鼓舞得到了进一步发展,舞蹈套路完善化,伴奏音乐更加丰富,参舞人数有所增加,民族特点更加鲜明。

明朝初期,许多外族人口为了逃避战乱落户于桑植外半县一带,随着民族的不断增加,当地呈现出多种文化并存的局面,同时也加剧了各个民族之间的竞争。每一个民族都在为取得竞争优势而绞尽脑汁。能歌善舞的白族人民对于艺术有着较高的追求,意识到简单的摆动已经不能够满足人们日益增长的审美需求。为了能够将先祖留下的遗产发扬光大,白族仗鼓舞艺人对仗鼓舞进行了再加工与创意编排,他们将日常生产劳动中的动作与舞蹈动作相结合,丰富了仗鼓舞的舞蹈语汇。通过艺人们的不懈努力,可具观赏性的舞蹈套路越来越多,逐渐形成了"十二连环""四十八花枪"等高难度技巧的舞蹈套路,共计有九九八十一个套路。

此外，艺人们还加入了锣、鼓、钹等打击乐器为仗鼓舞伴奏。艺人们翩翩起舞，跳至兴起时，普通民众也会拿起劳动工具，三人一组，鼎足而立，舞蹈动作开始变得灵活多变，表演节奏也随之轻快起来，更能体现白族人民朴实粗犷的性格。

这一时期，仗鼓舞被广泛地应用于祭祀仪式和游神等大型民俗庆典活动中，是祭祀活动中最为重要的一个环节，在原有舞蹈程式的基础上增加了一些祭祀仪式的典型动作，使该艺术形式得到进一步发展。

三、仗鼓舞的鼎盛期

桑植白族仗鼓舞的鼎盛期大约从明朝中期开始，经历了清朝直至中华人民共和国成立。此时期的仗鼓舞舞蹈套路成熟，极具观赏性、表演性和技术性，是仗鼓舞发展的黄金时期。

自明朝中期起，桑植白族人民的生活水平有了一定提高，社会生活环境也有所改善。较好的社会生活环境以及生活水平的改善为仗鼓舞的发展传承奠定了物质基础。当时正值歌舞比赛的兴盛时期，白族人民为了展示本民族文化之特色，在原始仗鼓舞的基础上不断进行改编，以此来加强仗鼓舞的观赏性。为了提高仗鼓舞的表演性，白族人民创新编排了不少新动作，每一个村寨都积极派仗鼓舞表演队参加各种艺术演出，以此来完善仗鼓舞。

中华人民共和国成立之前，桑植白族仗鼓舞已经相对完善，树立了自己独立的品牌，并在白族人民聚居地有相对较为集中、稳定的群众基础。

四、仗鼓舞的衰落期

桑植白族仗鼓舞的衰落期准确地说应该是"文革"十年，此时期的仗鼓舞不再被人们视为艺术瑰宝，而成了激烈批斗的对象。

1956年，仗鼓舞第一次登上大舞台，参加了湖南省少数民族艺术汇演，从此仗鼓舞开始绽放自己的光芒，湘西土家族苗族自治州歌舞团

决定在保存仗鼓舞原始风味的基础上进行改编并作为保留节目。当所有人都沉浸在仗鼓舞即将绽放光芒的喜悦中时，不幸的事情降临了，面对"破四旧、立四新"等的冲击，桑植白族仗鼓舞成为批斗对象，再也不是民族传承的精华而是糟粕。从这一时期开始，桑植白族仗鼓舞几乎销声匿迹。

五、仗鼓舞的崛起期

桑植白族仗鼓舞的崛起期自20世纪80年代初至今。此时期的仗鼓舞渐渐从沉寂中复苏过来。

1980年之后，险些销声匿迹的仗鼓舞重新回到人们的视野并重返舞台，桑植白族仗鼓舞再度受到艺术界的关注，进入崛起发展的阶段。1984年聚居在桑植一带的白族人民，逐渐形成七个白族乡，桑植白族的仗鼓舞也作为传统舞蹈被传承下来，且流行于外半县一带。2001年，桑植白族仗鼓舞舞蹈作品《跳年》荣获湖南省第一届少数民族文艺调演三等奖，此后名声大噪，多次受邀表演于省级与市级的大型活动开幕式现场。2009年4月，桑植一带开始尝试举办仗鼓舞大赛，一些乡镇地区，如五道水、芭茅溪等地和七个白族乡都自行组织仗鼓舞队参加各种大型表演。一时之间，白族聚集地的仗鼓舞在整个桑植县普及和推广开来。2010年，国务院出台文件，将桑植白族仗鼓舞列入第三批国家级非物质文化遗产保护项目。如今的仗鼓舞得到了积极的传承和保护。现今桑植白族仗鼓舞的传承与保护主要集中于七个白族乡，除此之外，还有十几个乡镇也流行仗鼓舞，如官地坪和瑞塔铺等。

现在仗鼓舞已经成为桑植白族人民的独特标志，用以与其他民族进行文化上的沟通交流，也以此区别于其他民族文化。值得一提的是，在湖北省的鹤峰县铁炉乡也有着桑植仗鼓舞的身影。据实地考察得知，湖北省鹤峰县铁炉乡部分乡民其民族成分也是白族，且来源于桑植白族。据《王氏族谱》记载："吾祖王氏系朋凯公之后，发迹桑植，康熙年间，草寇佘四佘五猖獗……大言要将王姓族灭三代。我族量小，有改为

黄姓、姜姓，四散撤移，嗣榜公从桑植三伏洛迁麻寮司曲五峰山，子孙繁衍。"① 自此之后，桑植白族的仗鼓舞文化随着这群迁徙的白族人流传到了鹤峰县铁炉乡，在此生根发芽，至今也得到了很好的保护。1984年之后，桑植和鹤峰县都举办了各自的白族庆典，一到举办庆典的时节，两地都会互通有无，针对仗鼓舞进行文化上的交流。

"桑植仗鼓舞芙蓉桥保护区"标牌

当代的桑植仗鼓舞已经融入了现代舞曲以满足当代人的审美需求，活跃在舞台上的白族仗鼓舞也有了绚丽的舞台灯光和音响效果，完全变成了现代化的文化产物，明显地与"原汁原味"的仗鼓舞形成了对比，表现出了文化变迁的时代特色。但是观察舞台上的桑植仗鼓舞，又不难发现舞蹈动作和伴奏舞曲中的神秘色彩还保持着一定的传统特色，这得益于桑植七个白族乡的仗鼓舞传承人对传统的发扬光大和艺术追求上的与时俱进。

① 张丽剑. 鄂西鹤峰白族的来源及其文化 [J]. 湖北民族学院学报（哲学社会科学版），2007（04）：23.

第三章 桑植白族仗鼓舞的表演艺术特征

桑植白族仗鼓舞距今已有七百余年的历史，仗鼓舞文化的发展与桑植白族人民的生产生活息息相关。民间舞蹈是一个深邃的文化载体，一个民族不同时代的某些文化因素，会作为一种特殊的文化标志保存在舞蹈当中，通过舞者的动态形象和气韵被人们所感知。舞蹈——无论是作为一种艺术形式还是一种文化样式，都是以运动的人体作为自我呈现的物质媒介。因此，舞蹈形态实质上是某种人体运动状态，是指人体动作表现出来的外部形式，它可以被直观地感知，并可以按照科学的方法进行分析。桑植白族仗鼓舞除了以舞蹈动作作为主要表现手段之外，音乐、服装、道具、队形等都是表演中不可或缺的组成部分，是其得以完美呈现的重要因素。在欣赏桑植白族仗鼓舞的过程中，人们通常可以通过表演程序、动作特征、音乐特征、服装道具等方面获得直观的感知。对舞蹈中出现的音乐、动作、队形、道具、服装等表现形态进行深层分析，可以使我们从整体上把握桑植白族仗鼓舞的审美特征。桑植白族仗鼓舞作为桑植白族文化的代表，它的表演艺术特征有着区别于其他民族艺术的独特之处。

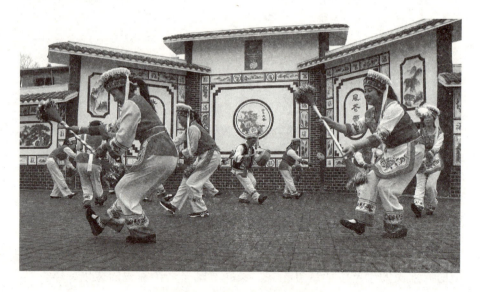

表演中的麦地坪乡仗鼓舞表演队

第一节 桑植白族仗鼓舞的表演时空

桑植县是湖南省张家界市一个少数民族聚居的山区县,桑植白族的文化、音乐和舞蹈随着历史的发展而不断发生着变化。桑植白族仗鼓舞是白族人民在游神、赶庙会、祭祀、节日庆典等大型传统民事民俗活动中的重要表演项目。

一、多样的表演场合

仗鼓舞在七百多年的历史发展中形成了具有自己独特风格的舞蹈。按其表演场合可以分为"祭祀仗鼓舞""出征仗鼓舞""游神仗鼓舞""庆丰收仗鼓舞""跳丧仗鼓舞"等不同类型。仗鼓舞的表演不受场地和道具的约束,人们可随意拿生活中的用具当作舞蹈的道具,可根据不同的场合和环境进行表演。随意的表演和广泛的舞蹈给仗鼓舞增添了不

少自然、古朴的美感。"庆丰收仗鼓舞"在白族用得最多，主要运用于生产、娱乐、劳动、表演等场合。"出征仗鼓舞"大约产生于1555年的冬季，部分白族男子被召出征，临走之前在神像面前唱道："本主啊，你不要悲伤，我们今天出征上战场。母亲啊，你不要哭呢，儿子今天杀敌保家乡！我的鲜血会化作一片树叶，飘回寨子，为家乡守候最后的曙光。我的灵魂会化作一颗星星，厮守寨子，为家乡分享最后的晨光。"白族汉子跳起仗鼓舞，展示武术动作，唱起粗犷的桑植民歌，喝着家乡的美酒告别了家乡。

赶庙会是白族的一种传统习俗，其主要的形式是"游神"，在进行活动之前要花几天时间进行准备，但庙会只举行一天。每年的农历十月十五日是麦地坪白族乡"游神"的日子，"游神"仪式有请神、游神和安神三个过程。根据资料调查，在"游神"活动中，仗鼓舞有三种表演形式：第一种是在桑植白族的空地上进行仗鼓舞的表演；第二种是在大型文艺演出活动上进行仗鼓舞的表演；第三种是在游神活动中进行仗鼓舞的表演，仗鼓艺人随着队伍在两边跳舞。"游神"是桑植白族的本主信仰，游神队伍的排列为："前面一人扛大伞（又叫'万民伞'），后面扛神旗二人，持鼓一人，拿锣一人，吹长号者两人，吹横笛（唢呐）一人，举执事牌者若干人（每一本主一个人），牌上写着供奉×××天神。本主神像安放在"神轿"内，抬神轿的人数不等，二人、四人、十人、十二人都可，根据本主的多少或神象的大小而定。三元老师紧跟在神轿的后面，一手拿海螺，一手持铃，会首与收香纸者紧紧跟随，最后是由数十人或百人组成的仗鼓舞队伍。"仗鼓舞是"游神"的主要活动，参加游神的人必须要会表演仗鼓舞，否则是没有资格参加的。游神活动中的仗鼓舞队由多人组成，浩浩荡荡，在游神活动中仗鼓舞是将整个活动推向高潮的主要因素。白族俚语说道："游神不跳仗鼓舞，本主神像有些火！"说明仗鼓舞在游神活动中是最重要的艺术表演活动。仗鼓舞为游神活动增添了独特的民族气息，是活动不可缺少的内容。同时游神活动也为仗鼓舞提供了良好环境，桑植一带有七个白族乡，庙会大

约有31处,给仗鼓舞提供了充分的表演空间。游神活动的仗鼓舞还吸引了一批外来游客,不仅展示了白族的优秀文化,更为发展仗鼓舞提供了良好的基础。

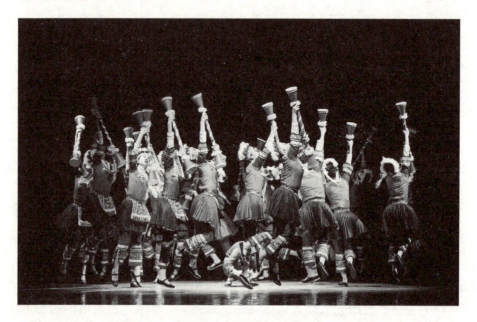

桑植白族仗鼓舞表演剧照

二、表演的时空拓展

仗鼓舞最早以男性表演为主,但是随着时代的发展,女性得到尊重,男女老少只要热爱仗鼓舞都能参加表演,女子也可以拜师学习表演仗鼓舞。除了一些重大演出活动之外,仗鼓舞表演也会在当地较大的空地上进行,热闹的舞蹈活动会吸引一批附近村民前来观看。

第二节　桑植白族仗鼓舞的表演动作

桑植白族人民能歌善舞，歌唱与舞蹈渗透在当地人民的日常生产生活之中。传唱甚广的有白族调、对口山歌和小调等，其舞蹈极具民族特色且类型众多，如双飞燕、霸王鞭、八角鼓、仗鼓舞等。尤其是仗鼓舞，优美的舞姿和激人向上的气势已成为白族的"族舞"。

仗鼓舞基本步法：倒丁字步

白族人民"跳仗鼓"主要在游神、祭祖、赶会、还愿等场合进行，舞者人数不限，以群舞为主，少则十人多至数百人。一般来说每三人为一组，其中一人拿钹，一人执鼓，一人提小锣。由于受桑植一带自然地理环境的影响，白族人养成了屈膝前行的习惯，这也成为仗鼓舞中跳、转、摆、翻的基本舞蹈动作。

仗鼓舞的基本步法是"倒丁字步"，主要的体态特征是"弓背屈膝"，这主要是对下肢的要求。呈现马步蹲，在"转"的过程中要注意保持后背的转动。在舞蹈过程中，舞者须保持身体向前弯曲，下肢屈膝下沉，双膝均匀颤动，带动身体的起伏律动，双脚左右交替转换重心，并以蹲马步的步态姿势作为重心转换的过渡，强调以腰为轴，双手持杖鼓左右两边画"8"字形。舞蹈动作的律动须与节奏相匹配，舞者根据鼓点的变化有规律地摆动手中的道具。仗鼓舞舞蹈特征的形成，一方面沿袭了云南大理白族的舞蹈动作特征，另一方面是由桑植地区特殊的地理环境所造成的。

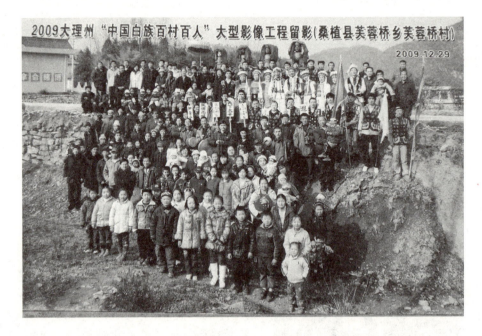

2009年大理州"中国白族百村百人"大型音像工程在桑植芙蓉桥留影

根据相关资料的显示以及仗鼓舞艺人谷兆庆的描述得知，仗鼓舞与武术有着一定的联系。除了传说以外，也有说因仗鼓舞的招式多变，表演性强，在表演的过程中需要动作的灵活性，而武术动作正好能够满足这一要求。在白族《谷氏家谱》中记载："跳仗鼓，玩武术套路，招招刚劲，灵活多变……表演性强。"用"唯善舞者善武也"这句话来描述仗鼓舞的"舞武结合"是最为贴切的。白族人民巧妙地将舞蹈与武术融入仗鼓舞中，从而体现出仗鼓舞本身的细腻性和武术的灵活性与气势。

桑植白族仗鼓舞的舞蹈动作纷繁复杂、灵活多变，极具观赏性。深入解析桑植白族仗鼓舞的舞蹈动作，不难发现其大致由基础性动作和表演性动作两大类构成。所谓基础性动作指的是所有仗鼓舞套路中都会使用到的动作，是构成仗鼓舞的基础成分，也可被视为核心成分；所谓表演性动作指的是在基础性动作基础上进行进一步的发展，具有一定的象征意味，用以表现一定的内容。通常情况下，一个表演性动作的背后都蕴藏着一个民间故事。

采访王安平(最左)、王北平(最右)

一、基础性动作

(一)鼓的拿法

桑植白族仗鼓舞的主要表演道具为仗鼓,关于鼓的拿法主要有横握鼓、斜握鼓、竖握鼓三种。

1. 横握鼓

双手横握在鼓的中段,双手手心向上抬,称为"阳鼓"(见图3-1),双手手心向下握鼓,称为"阴鼓"(见图3-2)。

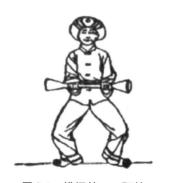

图3-1 横握鼓——阳鼓

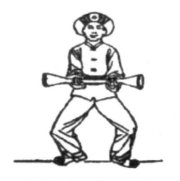

图3-2 横握鼓——阴鼓

2. 斜握鼓

双手的虎口朝着一个方向握于鼓的中间，右手在上的为右"斜握鼓"（见图3-3），鼓的前端朝右上方时称为右的"上斜握鼓"，鼓的前端朝右下方时称为右的"下斜握鼓"。其对称拿法则是左"斜握鼓"，包括左"上斜握鼓"、左"下斜握鼓"。

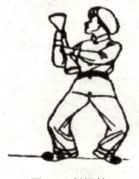 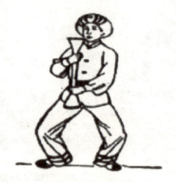

图3-3　斜握鼓　　　　　图3-4　竖握鼓

3. 竖握鼓

其握鼓的方法与"斜握鼓"相同，鼓身要立直（见图3-4）。

（二）摆的动作

摆主要分为左摆、右摆和原地摆三种，其中左摆和右摆是一对对称动作。

1. 右摆

准备时要做出"大八字步半蹲"，双手握住阳鼓。第一拍时将右脚向左后方斜着迅速地退一步，双手向左方横摆，眼睛看向右前方（见图3-5）。第二拍时做出与第一拍相对称的动作。第三拍时将右脚勾向前小撩腿后，脚跟落于右前方处，左腿屈膝，右手"斜握鼓"平行画至左侧后再向上画半圈至右侧，将鼓的前端伸至右前方，右肩向前，眼睛跟随鼓转动。第四拍时姿势保持不变，右脚跟在原地点一下，左腿随之上下屈伸，同时将鼓的上端往下点一次，眼睛看向下方（见图3-6）。

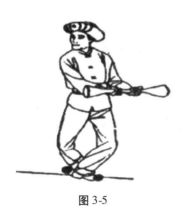
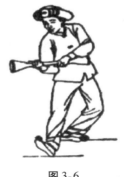

图 3-5　　　　　　　　图 3-6

2. 左摆

第一至第四拍，做出"右摆"的对称动作即可。

3. 原地摆

准备好"大八字步半蹲"的形态，双手握住"阳鼓"。第一拍时右脚擦地向左后退一步，将重心放在两腿之间，双腿屈伸一次，双手向左摆动，上身随之向左摆，眼睛直视前方。第二拍时原地屈伸一次，双手向右摆，上身随其稍微向右摆。

（三）单转

首先准备"左摆"的动作，在第一拍时左脚向外开提起踩在右脚前面，屈双膝，右手同时向左盖，双手交叉，上半身随着动作向右倾斜。第二拍时右脚向里面抬起踩在左脚的前面，上身随动作向右扭动，双膝伸直后再屈膝，左手向右盖，两手交叉，眼睛看向右前下方（见图3-7）。第三拍时右脚勾起向

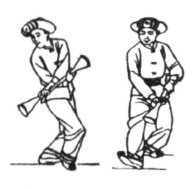

图 3-7　　　　图 3-8

左前方抬，撩至右前方向，脚跟点地，身体同时向右侧转动，左腿屈膝，左下臂向左方向打开后，将双手由左边经上倒手成右的"下斜握鼓"，最后把鼓向前方点一下（见图3-8）。

 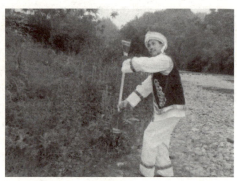

<center>仗鼓舞传承人王安平示范正转身、反转身动作</center>

（四）单跳

首先准备好"小八字步半蹲"，双手横握阳鼓，将肘部屈于胸前。双手在右方"上斜握鼓"。在一至二拍时做出"单转"一至二拍的动作。在第三拍时，勾右脚，从左至右斜前方画过，点一次，同时身体向右转动四分之一圈，上半身稍稍起伏，鼓的右端向右斜前方点一次（见图3-9）。到第四拍时右脚原地跳并转身到左侧，后屈膝，左脚勾起向左前方撩出，脚跟点地，双手在身前换成左的"下斜握鼓"，鼓在前端向下点一次（见图3-10）。第五拍时左脚上前一步，紧接着向左跳转四分之三圈，右腿勾脚"掖腿"，左手向右盖，双手臂在右前方交叉，把鼓在上端画一个圆，稍扣右腰，眼睛看向右下方。第六拍时左脚屈膝落地，左手打开，右手向左方向盖，将鼓的下端在左前面画一个圆，

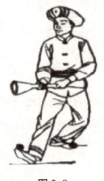 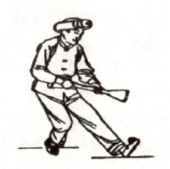

<center>图3-9　　　　　　　　图3-10</center>

稍扣左腰,眼睛看左下方(见图3-11)。第七拍时右腿勾脚"前吸腿"在原地跳一下,双手成右的"上斜握鼓"姿态。第八拍时右腿勾脚点地,屈膝左腿,将鼓的上端在前下方点一次,眼睛看向前下方(见图3-12)。

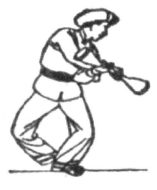
图 3-11

图 3-12

(五)双跳

首先准备"大八字步半蹲",将双手成右"上斜握鼓"状态。第一、二拍做出"单转"的第一、二拍的动作。到第三、四拍时右腿勾起向前踢,左脚在原地跳两次,身体稍微向右侧转动,在右"上斜握鼓"后向前点二次(见图3-13)。

二、表演性动作

桑植白族仗鼓舞的表演性动作有童子拜观音、魁星点斗、苏公背剑、野猫戏虾、兔儿望月、赶鞭捧圣、仙人挑担等。

(一)童子拜观音

准备动作:呈"骑马桩",双手横握阳鼓,双臂位于胸前,双肘弯曲。

第一、二拍时做一次"原地摆"的动作,第三、四拍时右腿跪地,双手放于胸前将鼓竖

图 3-13

图 3-14　童子拜观音

放,将鼓的下端往下点一次(见图3-14)。其动作主要是用双手持仗鼓放于双肘之间,眼睛平视,双掌合十。

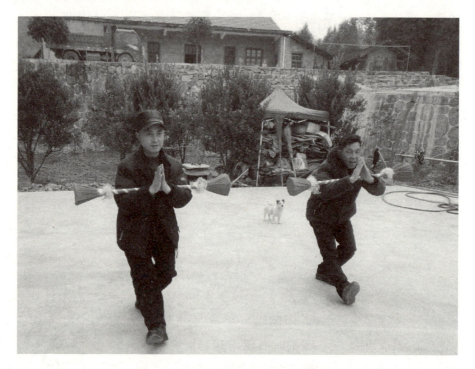

仗鼓舞传承人王安平、王北平表演"童子拜观音"

桑植白族人民均有供奉观音菩萨的习惯,他们将观音菩萨视为保护神。当地人民每年都会跳仗鼓舞来纪念观音菩萨。当地民间还流传有一首与该招式相关的歌曲——《告本主词》,是感恩祖先的赞歌。

(二)魁星点斗

准备动作:呈"骑马桩",双手横握阳鼓,双臂至于胸前,屈肘部。

第一、二拍时做一次"原地摆"的动作,第三、四拍时左腿勾脚向右屈膝抬起,双手同时经右手向上晃动后成左"斜握鼓",然后鼓的上方向下方点一次,身体向左拧,手肘扣左腰,眼睛看向左下方(见图3-15)。

第三章 桑植白族
仗鼓舞的表演艺术特征

图 3-15 魁星点斗

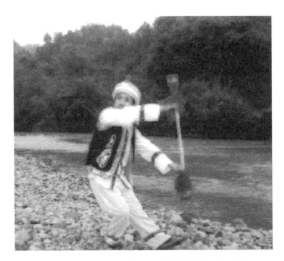

仗鼓舞传承人王安平示范"魁星点斗"

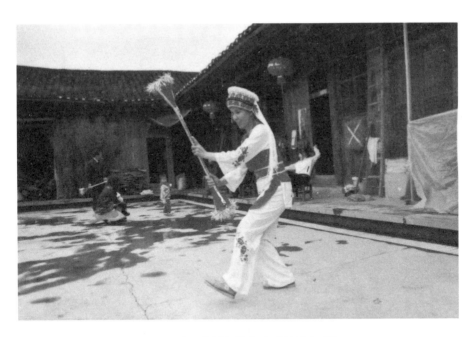

仗鼓舞传承人钟新化表演"魁星点斗"

"魁星点斗"表演剧照

(三) 野猫戏虾

野猫戏虾,也称夜猫洗枪。

准备动作:呈"骑马桩",双手横握阳鼓,双臂至于胸前,屈肘部。

第一、二拍时做出"原地摆"的动作,第三、四拍时将右脚后撤,半蹲屈膝,双手由下方经左向右"双晃手"一圈后至左上方,并倒手成左"上斜握鼓"的动作,将上半身向前俯下,左拧腰,眼睛看向左上方(见图3-16)。

图3-16 野猫戏虾

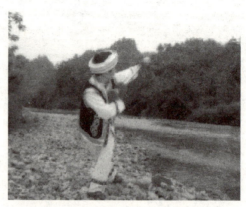

仗鼓舞传承人王安平示范"野猫戏虾"

仗鼓舞舞者在表演"野猫戏虾"时，会在第三至第四拍一起喊"欧吼"之后做"三翻身"的组合一次，走"双龙出洞"队形成一个大圆圈。在桑植民歌《外头野猫叫咕咕》中唱道："野猫喊死莫进屋，屋里有个一指糊，别人百年他不去，赶得野猫遍地扑。"整个招式需展现出野猫的机警和斗敌的果敢。

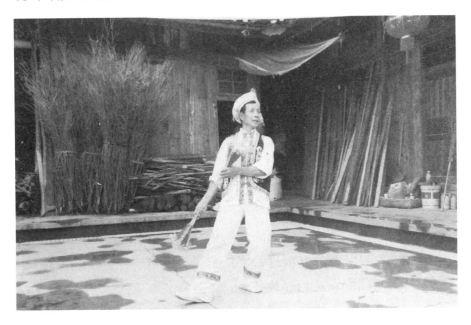

仗鼓舞传承人钟必武表演"野猫戏虾"（钟必武供稿）

（四）仙人挑担

准备动作：呈"骑马桩"，双手横握阳鼓，双臂至于胸前，屈肘部。

第一、二拍时做一次"原地摆"的动作，到第三、四拍时右脚向上一步成"大八字步半蹲"，双腿一拍屈伸一次，双手握住"阴鼓"向上抬至头的后方，将鼓扛于肩膀上（见图3-17）。

（五）赶鞭捧圣

准备动作：呈"骑马桩"，双手横握阳鼓，双臂至于胸前，屈肘部。

在第一、二拍时做一次"原地摆"的动作，第三、四拍时右脚向

上一步成"大八字步半蹲",双腿做出一拍屈伸一次动作,将双手放下后再上抬至胸前,眼睛看着鼓的运动(见图3-18)。

图3-17 仙人挑担

图3-18 赶鞭捧圣

(六)兔儿望月

准备动作:呈"骑马桩",双手横握阳鼓,双臂至于胸前,屈肘部。

第一、二拍时做一次"原地摆"的动作,第三、四拍时右脚向右前方前进一步,左脚再向后方踏出,双腿同时在一拍屈伸一次,并向左"双晃手"后,将左手倒于胸前竖着拿住鼓,把鼓的下端往下点一次后往上抬成"上斜握鼓"的姿势,向右转身,上身稍微往后仰,眼睛望于鼓的上方(见图3-19)。

图3-19 兔儿望月

仗鼓舞舞者在演出"兔儿望月"时需要双手持仗鼓,抬头望天,左腿弯曲,可以说"动似一团火,静似一棵松"。该招式来源于一个有趣的传说。桑植白族地区有一座山叫象鼻岭,村民们在山上追赶野兔时,狡猾的野兔拿起苞谷秆与村民对抗,村名看着有意思就不再追赶野兔,一干人拿起棍棒学兔子拿苞谷秆练习对抗,反复练习后便将该动作取名为"兔儿望月",将象鼻岭叫作"兔子坡"。这一招式体现出白族人民与大自然和谐一体的理念。

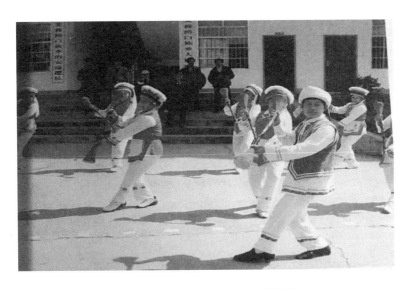

"兔儿望月"表演剧照(王安平供稿)

(七)苏公背剑

准备动作:准备"双跳"动作。

第一拍时右脚擦地向左后方退一步,右手握鼓,左手叉腰,把鼓的上端绕横八的形状一次。第二拍时脚的动作不变,握鼓换成左手,与第一拍做出相对称的动作(见图3-20)。第三拍时,右脚上前一步成"大八字步半蹲"的动作,左手经向左翻手腕,手心朝上,再向右翻手腕,手心朝下,然后再将鼓斜背在腰的身后。第四拍右手臂屈肘至右肩膀上,手心朝左方向握住鼓(见图3-21)。

图 3-20

图 3-21

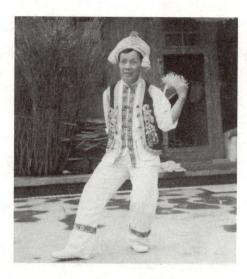

传承人钟必武示范"苏公背剑"(钟必武供稿)

(八)和鹰展翅

准备动作:呈"骑马桩",双臂至于胸前,屈肘部,双手横握仗鼓。

整个动作在八拍之内完成,前四拍做"左摆"的动作,第五、六拍做右边"单转"动作。第七拍,人直立,双手向左右两边平举,仗鼓至于右手,呈握竖鼓状,双臂呈鸟翅飞翔一次。第八拍重复一次第七拍的动作(见图3-22)。

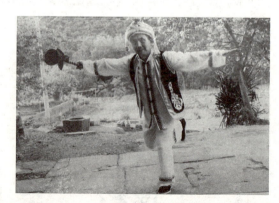

图3-22 和鹰展翅　　传承人王安平示范仗鼓舞动作"和鹰展翅"(王安平供稿)

（九）五龙捧圣

准备动作：呈"骑马桩"，双臂至于胸前，双肘弯曲，双手横握仗鼓。

整个动作在一个八拍之内完成，前四拍做"左摆"的动作，第五、六拍做右边"单转"的动作。第七拍开始，右脚呈弓箭步向外伸出，双手握阳鼓，右前方稍低，左后方高一些（见图3-23）。第八拍，两腿呈弯曲状，膝盖向外伸出，将重心放置于左腿，右脚脚尖点地，将鼓的前端至于右腿膝盖部分（见图3-24）。

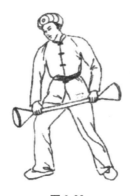 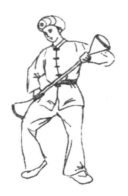

图 3-23　　　　　　　图 3-24

"五龙捧圣"在实际演出时，其动作主要由五人共同完成。五人围拢，并持仗鼓跳跃，忽而弯腰跪拜、左冲右突，五人以猛虎出山的气势，合围对手，听从首领的号召，显露杀机战胜对手。这一招式来源于一个民间传说。相传在麦地坪村街道有一个小桥叫"五龙桥"，有五条小青龙在河中戏水，某一天遭到兵痞的挑衅，五条小龙一起打退了兵痞。这一招式显示出白族人民团结一心，有勇有谋，战胜敌人的英雄气概。

传承人钟会龙示范仗鼓舞动作
"五龙捧圣"（钟会龙供稿）

(十)双龙出洞

"双龙出洞"的整个动作在一个八拍内完成,前四拍主要做"左摆"的动作,第五、六拍做右边"单转"的动作。从第七拍开始,双脚呈现起跳状态,右脚跟着地,右脚尖翘起,双手握阳鼓,鼓的右端指向右脚尖(见图3-25、图3-26)。第八拍做与第七拍相反的动作。

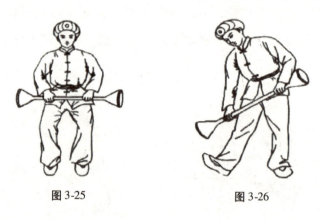

图3-25　　　　　　图3-26

(十一)三翻身

首先准备"大八字步半蹲",双手握"阳鼓"。

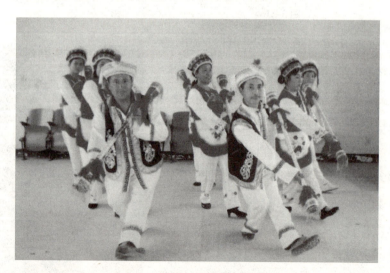

"三翻身"表演剧照(王安平供稿)

一翻身时,第一至第四拍做"右摆"的动作,第五至第八拍做

"单转"的动作。二翻身时,第一至第四拍做"右摆"的动作,第五至第八拍做"左摆"的动作,到了第九至第十二拍时做"单转"的动作,最后在第十三至第十六拍时做"双跳"的动作。三翻身时,第一至第四拍做"右摆"的动作,第五至第八拍做"左摆"的动作,第九至第十二拍做"右摆"的动作,第十三至第十六拍做"双跳"的动作,第十七至第二十四拍做"单跳"的动作。这是对"三翻拍"的动作解释,虽然姿势较为简单,但是每一拍都有具体的动作要求。

(十二)花三翻

第一至第八拍做"一翻身"的动作,第九至第二十四拍做"二翻身"的动作,第二十五至第三十二拍做"单跳"的动作。这一组合动作较为简单,大部分与"三翻身"组合一致。

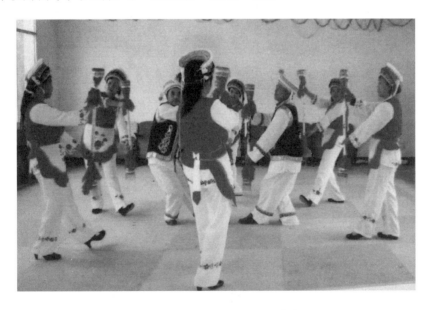

"花三翻"表演剧照(王安平供稿)

通过以上对仗鼓舞基础性动作和表演性动作的详细分析,可知桑植白族仗鼓舞中不仅对于鼓的拿法有一定的要求和姿势,还对每一个基础性动作有着高标准的要求,而表演性动作则是在基础性动作的基础上变化而来的。此外,当我们对上述个别舞蹈招式的传说故事进行简单描述

之后，发现桑植白族仗鼓舞的舞蹈招式大多来源于民间，有着不同的故事传说，这不仅增加了舞蹈动作的趣味性，还赋予舞蹈动作以独特的意义。

根据记载，传统仗鼓舞共计有九九八十一个套路，而且每一个套路有着相对应的名称，广泛地流传于桑植一带的白族聚居地。通过实地调查发现，在桑植七个白族乡中，每个乡都有着自成体系的仗鼓舞传承脉络。

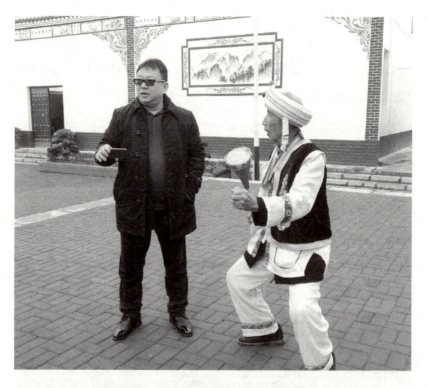

传承人钟会龙在讲解示范仗鼓舞动作要领

仗鼓舞的套路名称可谓是多姿多彩，这多样性的名称表现出桑植白族丰富多彩的民族特色文化。从仗鼓舞套路的含义出发，又可将仗鼓舞套路分为宗教崇拜、先祖崇拜、象形描绘、生活展示四大类。桑植白族独有的民族信仰是本主崇拜，此外善于学习的白族人民将道教、佛教等多种宗教元素融入仗鼓舞的表演中，并形成了一定的舞蹈套路，如

"翻天印""魁星点斗""仙女献桃""童子拜观音""关公担刀""仙女担柴""财神赶鞭""观音坐莲"等。

　　祖先崇拜在中国是最为常见的一种传统现象，每一个民族都有崇拜本民族祖先的历史。生活在桑植一带的白族人民是因为战争才流落于此，白族先祖们带领族人勤勤恳恳地为后辈们开创出良好的生存环境，因此白族人民便通过祖先崇拜来表达对祖先的感激之情，如仗鼓舞中的"野马分鬃""苏公背剑""背后斩剑""霸王撒鞭""将军骑马""三翻身""双龙出阵""一二三""青龙背剑"等套路都是桑植白族人民崇拜祖先的表现。在中国传统艺术中，象形描绘最为常见，一般都是先人们对身边常见的事物进行模仿，并进行一定程度的艺术处理的结果。模仿表演的过程，往往形神俱备，使观赏者对表演的各种形态一目了然。善于观察的白族人民，经常将身边发生的事物形象化地转为仗鼓舞的套路，如"兔儿望月""白蛇吐尖""和鹰展翅""黑虎掏心""金鸡独立""蜻蜓点水""野猫戏虾"等。桑植白族仗鼓舞中有不少动作来源于白族人民的日常生活，如"硬三环""划龙船""美女梳头""圆粑庆功""打糍粑""红烛鸳鸯""三个赶步""艄公划船""子媳举鼎"等。

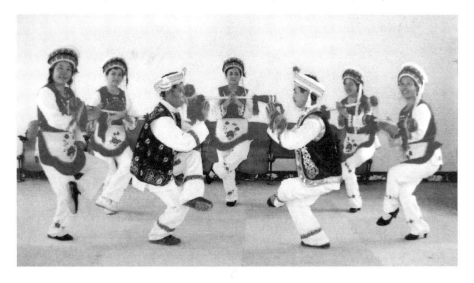

"观音坐莲"表演剧照（王安平供稿）

桑植白族人民通过仗鼓舞来传承和发扬民族精神，以舞蹈和武术相结合的艺术形式告诫本民族的子子孙孙要记得民族发展的艰苦历程，学习先祖的坚定信念和坚强的意志力。白族人民将本主视为自己的保护神，在重大的节日和活动中，桑植白族人民都会通过跳仗鼓舞来表达对本主的崇尚和对祖先以及民族英雄的赞扬。他们将对本主的崇尚融入舞蹈当中，如"赶鞭捧圣""苏公背剑"这两个招式分别象征了二神公和三神公。

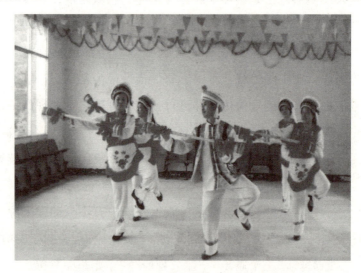

"一二三"起步表演剧照（王安平供稿）

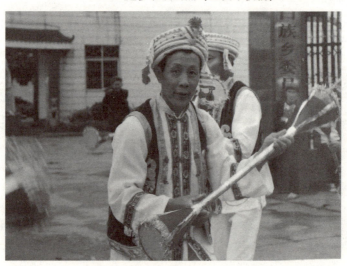

钟必武示范仗鼓舞表演动作：一摆一转

第三节 桑植白族仗鼓舞的音乐特征

桑植白族仗鼓舞作为白族特有的民族舞蹈，在音乐方面呈现出与其他传统舞蹈不同的独有特征。基于文献考察和田野调查，发现桑植白族仗鼓舞表演中所使用的音乐主要有三种不同类型的形态：第一种以打击乐器为主，运用锣鼓点来为仗鼓舞伴奏；第二种以管弦乐器为主，演奏出符合仗鼓舞特质的旋律小调；第三种是在仗鼓舞演出的过程中，演唱流传于桑植一带的白族民歌，既可与舞蹈同时进行，也可先唱后舞。

一、使用乐器

桑植白族仗鼓舞的伴奏乐器主要由打击乐器和管弦乐器两大类构成，以打击乐器为主，管弦乐器辅之。具体而言，桑植白族仗鼓舞的伴奏乐器主要有锣、鼓、笛子、唢呐、钹、大鼓、小鼓、军鼓、二胡、海螺等。早期，仗鼓舞的表演多数以使用打击乐器伴奏为主，最常使用的

桑植仗鼓舞使用乐器：鼓与锣

乐器为鼓和铜锣，艺人们使用这两种乐器敲击出主要节奏，再加之唢呐吹奏出主旋律。随着仗鼓舞被越来越多的人所接受和喜爱，艺人们为了丰富音乐效果，有意识地加入了其他一些乐器与之配合，如上述的二胡、笛子、海螺等都是在后期实践过程中逐渐加入的。

二、音乐特点

桑植白族仗鼓舞每一招每一式所使用的音乐都是相同的，并在长期的表演实践中形成了固定的伴奏模式，多使用四分之二的节奏型，白族人民称之为"老仗鼓舞曲"。至今在当地人的口中还能随意地听到"咚咚咚｜咚咚呛 呛｜咚咚咚 咚咚｜呛 呛｜呛呛呛 呛呛｜呛 呛｜呛呛呛 呛呛 ｜呛 呛"的固定节奏。由此可见，锣、鼓是桑植白族仗鼓舞表演中不可或缺的乐器，仗鼓舞的伴奏以锣鼓点为基础，仗鼓舞艺人们的舞蹈动作以及舞蹈队形都是根据锣鼓点的变化而变化的。由于仗鼓舞的每套动作在表演中反复的次数比较多，经常会使表演出错，因此强弱对比明显的打击乐便在此时起到了提醒表演者进行舞蹈动作转换的作用。在传统仗鼓舞表演过程中，鼓独奏部分表明此时仗鼓舞艺人应该是在"摆"的过程中，而当锣、鼓等乐器合奏时则表明仗鼓舞艺人是在"转"的过程中。

谱例：《仗鼓舞曲》①

仗鼓舞传统曲谱

$1=G\ \dfrac{2}{4}$

‖: 5̲6̲ 5̲6̲5̲ | 1 1 | 2̲3̲ 1̲2̲1̲ | 3 3 | 3̲3̲ 1̲2̲3̲ | 1 1 |

1̲2̲3̲ 1̲2̲1̲ | 6̇ 6̇ :‖

① 黄晓娟. 桑植白族仗鼓舞的形态特征研究［D］. 湖南师范大学，2014.

芙蓉桥乡仗鼓舞曲谱

$1 = G \quad \frac{2}{4}$

$\|: \underline{5\dot{6}} \ \underline{5\dot{6}5} \ | \ 1\ 1 \ | \ \underline{232}\ \underline{121} \ | \ 3\ 3 \ | \ \underline{3532}\ \underline{123} \ |$

$1\ 1 \ | \ \underline{232}\ \underline{121} \ | \ \dot{6}\ \dot{6} \ :\|$

麦地坪乡仗鼓舞曲谱

$1 = G \quad \frac{2}{4}$

$\|: \underline{5\dot{6}\dot{6}} \ \underline{5\dot{6}5} \ | \ 1\ 1 \ | \ \underline{232}\ \underline{12} \ | \ 3\ 3 \ | \ \underline{3532}\ \underline{123} \ |$

$1\ 1 \ | \ \underline{232}\ \underline{221} \ | \ \dot{6}\ \dot{6} \ :\|$

该谱例为传统仗鼓舞曲,主要是在仗鼓舞艺人进行两摆两转等动作时用作伴奏。

桑植县共有七个白族乡,虽然每个白族乡在进行仗鼓舞表演时所使用的音乐和伴奏大部分是一样的,但是在使用乐器和节奏上有着各自的特色,如芙蓉桥和麦地坪的仗鼓舞锣鼓点便有着一定区别。芙蓉桥仗鼓舞表演中所使用的锣鼓点①为:

| 咚咚 咚咚咚 | 锵(咚)锵(咚) | 咚咚 咚咚咚 | 锵(咚)锵(咚) |

| 咚锵 咚锵 | 锵(咚)锵(咚) | 锵锵0 锵锵0 | 锵(咚)锵(咚) ‖

从上图得知,在第二、四、六、八四个小节中,锣和鼓的演奏是同时进行的。所使用的节奏型有四、二八、八十六以及小切分等。该部分伴奏共分为四句,两小节一句。在敲前四小节时做出"正转"的动作,第五至第八小节时则做出"反转"的动作。因芙蓉桥仗鼓舞只有两摆两转的固定表演程序,一共只有四个八拍,因此仗鼓舞蹈的动作和锣鼓点的节奏关系就是一句为一个八拍。

① 黄晓娟. 桑植白族仗鼓舞的形态特征研究 [D]. 湖南师范大学, 2014.

而麦地坪仗鼓舞表演中所使用的锣鼓点①为：

咚 咚咚 咚 咚	锵　　锵	锵 锵锵 锵 锵	锵　　锵
咚 咚咚 咚 咚	锵　　锵	咚 咚咚 咚 咚	锵　　锵
锵 锵锵 锵 锵	锵　　锵	锵 锵锵 锵 锵	锵　　锵
咚 咚咚 咚 咚	锵　　锵	咚 咚咚 咚 咚	锵　　锵
咚 咚咚 咚 咚	锵　　锵	锵 锵锵 锵 锵	锵　　锵
锵 锵锵 锵 锵	锵　　锵	锵 锵锵 锵 锵	锵　　锵
咚 咚咚 咚 咚	锵　　锵	咚 咚咚 咚 咚	锵　　锵
锵 锵锵 锵 锵	锵　　锵	锵 锵锵 锵 锵	锵　　锵
咚 咚咚 咚 咚	锵　　锵	锵 锵锵 锵 锵	锵　　锵

如谱例所示，锣和鼓的演奏是交替进行的，主要的节奏型有四、二八、八十六等。

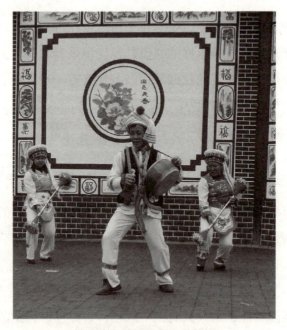

钟必武在仗鼓舞表演中敲鼓

① 黄晓娟. 桑植白族仗鼓舞的形态特征研究 [D]. 湖南师范大学，2014.

桑植一带的白族人民虽然都较好地继承了先祖们的舞蹈和音乐，但在实际表演过程中，在继承传统的基础上，又融入了本地区独有的特色。因此，七个白族乡的仗鼓舞伴奏音乐虽然大体上相同，但是在使用乐器和节奏上有着各自独有的特色。目前完全使用打击乐器为仗鼓舞进行伴奏的仅有麦地坪的钟必武，其他白族乡都先后加入了旋律性乐器，用以增加仗鼓舞表演的效果。下面以麦地坪白族乡、走马坪白族乡、芙蓉桥白族乡、马合口谷春凡为例对其仗鼓舞的音乐节奏旋律进行分析。

麦地坪白族乡的仗鼓舞艺人——钟会龙、钟必武在进行仗鼓舞表演时，仅使用锣鼓伴奏，伴奏的旋律主要是"一、二、三、二、一"的形式反复，"一"是指"一摆一转"，"二"是指"二摆二转"，"三"是指"三摆三转"。在鼓的伴奏下，摆的第一拍时，鼓就会敲下第一个重音，到摆的第三拍时锣鼓就会同时敲下第二个重音，一摆一转就代表完成一个套路，通常下一个套路需要进行九次反复，要在八拍内完成动作。

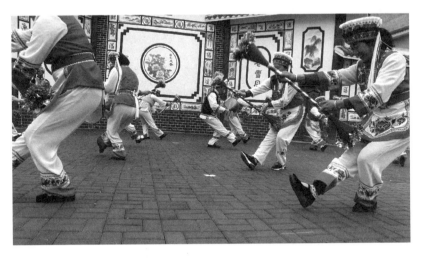

麦地坪表演队表演仗鼓舞剧照

从走马坪白族乡仗鼓舞艺人钟为银的口述中了解到，其音乐的使用基本上与麦地坪钟必武所使用的音乐相同，他说道："在舞蹈表演过程中，舞蹈中的摆和转是两种不同的表演方式，摆要求刚中带柔，转则要

求刚劲有力。"舞蹈表演中的一刚一柔是其特点。在表演中强调唢呐和打击乐的使用，在刚开始表演时敲鼓者用力慢速敲击四次鼓心，并在仗鼓表演者摆好舞蹈队形前进行连续敲打，整个表演中唢呐有着极其重要的带动作用，贯穿于整个仗鼓舞的表演。

马合口的谷春凡在传承白族仗鼓舞时有两个主要特点：一是仗鼓舞与音乐相互结合，仗鼓舞不是纯舞蹈，而是歌舞相结合的表演；二是仗鼓舞不仅能够在一些活动中起到娱乐作用，还能够强身健体。与其他仗鼓舞表演不同的是，他们在表演中除了保留传统的固定伴奏外还个性化地加入了四段不一样的音乐，使仗鼓舞完全成为一种歌舞表演形式。在表演中也加入了龙凤伞旗的表演工具，整个表演由引子音乐、龙凤伞旗入场的音乐、仗鼓舞队入场和表演的音乐、边唱边舞的音乐组成，这四段音乐也是马合口白族乡仗鼓舞表演所具有的独特表演形式，每段音乐配有固定的音乐旋律伴奏，在表演的后半段与白族民歌相互交替出现。整个演出能够呈现出仗鼓舞"载歌载舞"的场景。马合口白族仗鼓舞的舞蹈动作也是继承了传统仗鼓舞"摆、转"的主要动作特点。目前仗鼓舞舞蹈已经成为当地人平时生活的主要娱乐形式。

芙蓉桥白族乡的王安平所表演的仗鼓舞，既继承了传统，又有所创新。创新之处主要表现在所使用的音乐上，形成了个人独有的仗鼓舞音乐特色。以王安平为代表的仗鼓舞在参加"游神"活动中将其他各地没有的道具运用到活动中，使其增加了艺术特性，更加具有观赏性和娱乐性，再加上唢呐、螺号、牛角等伴奏乐器，可以称得上是一场"音乐会"了。王安平的仗鼓舞蹈没有走马坪和麦地坪舞蹈几摆几转的动作规定，只有两摆两转的固定表演体系。仗鼓舞艺人在表演每一招式时都必须在十六拍中完成，分为八摆和八转，表演者还会唱着"白族民歌"，唢呐和锣鼓始终贯穿整个表演过程。在快结束的时候锣鼓会在每句的旋律最后轻敲两下，打击乐器停止伴奏，唢呐独奏旋律，吹响牛角，表演者起叫"哦——呵"，表演全部结束。

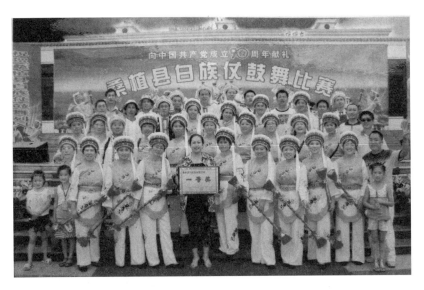

芙蓉桥乡在 2011 年桑植白族仗鼓舞比赛中获得一等奖（王安平供稿）

 根植于民间的舞蹈和音乐向来是相互联系的，桑植一带广泛流传的白族民歌与桑植白族仗鼓舞有着密切的联系。白族民歌来源于白族人民的生活，取之民间，形象生动地描述了当地人民的生活状态。白族人民用音乐的语言来表达他们的喜怒哀乐，形成"无时不歌，无处不歌，无人不歌"的风俗，音乐语言生动且贴近生活。白族人民在劳动时会唱道："一颗谷种撒田里，一身汗水呀一身泥。不怕太阳晒，哪管风和雨，为了一颗米呀，真是不容易！"歌曲中渗透着桑植白族浓厚淳朴的民族气息。白族人民运用舞蹈和音乐的形式来表达内心真实的情感，他们在表演仗鼓舞时，经常会演唱白族民歌。通过调查发现，白族民歌运用于桑植白族仗鼓舞的形式主要有两种：第一种是将白族民歌作为桑植白族仗鼓舞的随同物，一边跳仗鼓舞一边演唱白族民歌，这种形式目前仅保留在打花棍、九子鞭等传统舞蹈中，在仗鼓舞中已不存在；第二种是将民歌作为舞蹈正式开始前的引子，先唱完歌曲再进行仗鼓舞的表演，所使用的歌舞会根据不同场合进行选择，如在祭祀活动中会选择唱《溯源歌》，在游神仪式活动中会选择唱《白族儿女跳起来》等。

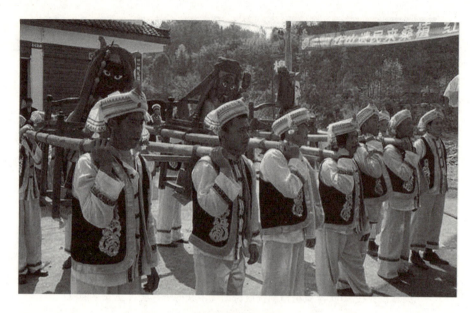

桑植白族游神活动

每一个民族舞蹈风格形式的形成都会受到该民族历史发展、文化种类、生态环境的制约，在不同地区会呈现出多样化的舞蹈音乐特征。即使是同一民族的舞蹈，也会因为所处地理环境和文化差异产生不同的舞蹈风格。但是，传统就是传统，它的存在一定有其固定的形式特征。从以上对桑植白族不同地区仗鼓舞的音乐分析中可以看出，不论有多少音乐或动作独特内容的存在，其传统仗鼓舞中所用的固定旋律和锣鼓点始终贯穿于各地仗鼓舞的表演中，这也是为什么只要听到旋律就能想起仗鼓舞那独特的锣鼓节奏。以传统仗鼓舞的旋律和节奏为基础，各地区不断进行发展和创新。桑植白族仗鼓舞的舞蹈动作和舞蹈音乐均贴近桑植白族人民的生产生活，这也正好解释了仗鼓舞历经时代变化仍旧能够很好地存在于桑植白族人民生活当中的原因。

第四节　桑植白族仗鼓舞的服装道具

舞蹈是众多艺术门类中的一种,是集视觉与听觉、静态与动态、时间与空间于一体的综合性表演艺术。服装和道具是进行仗鼓舞演出的重要基础,能够给观众带来直观上的感受,也是整个仗鼓舞表演具有审美性的重要标志,起到了重要的辅助作用。

一、使用道具

在我国传统民族民间舞蹈艺术表演中,道具的运用是十分常见的。尤其是对桑植白族仗鼓舞的舞蹈来说,道具——鼓,是演出中最为主要的道具。道具不仅是一种工具,而且是代表了整个舞蹈体系的特殊符号,道具的正确使用能够发挥美化舞蹈形态、增加舞蹈动作特征、刻画舞蹈传达形象及辅助表演的作用。

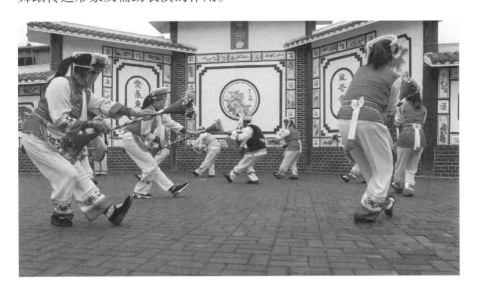

麦地坪乡仗鼓舞表演剧照

桑植白族仗鼓舞所使用的道具主要为仗鼓，同时用于伴奏的乐器也是重要的舞蹈演出道具，比如锣、鼓、唢呐、二胡等。也有很多仗鼓舞表演艺人随意拿生活中的用具作为表演工具，比如牛鞭子、饭篓子、羊叉把等。另外在祭祀、重大节日、庆典等大型活动中，也会使用龙凤伞旗、万民伞、带标语的旗帜等作为仗鼓舞演出的道具。仗鼓随着时代的发展也发生了许多变化，它最初的原型是白族人民在重大节日里用于打糍粑的粑粑锤，有丁字型和两头粗中间细两种类型。仗鼓舞中有不少招式都与打糍粑相类似，如"魁星点斗""蜻蜓点水"等。根据当地仗鼓舞艺人的描述，仗鼓舞中有不少招式的背后都蕴藏着打糍粑的故事。此外，仗鼓舞三人一组的表演模式，也来源于白族人民打糍粑的活动，因为在打糍粑时至少需要三人轮流交替才能完成。

仗鼓舞的主要道具——仗鼓与瑶族的长鼓比较相似，根据资料考证，初始的仗鼓是以空心梧桐为杆，两头粗中间细，长为1.2

早期桑植仗鼓舞使用的道具：杖鼓①

米左右，鼓的侧面直径为16～18厘米，两端用牛皮蒙上，并用铜钉固定住，再系上红色的飘带，敲击两端时会发出咚咚的响声。再后来为了能够更好地携带仗鼓，便将笨重的木制改为轻巧的竹制，鼓长由1.2米改为80厘米，直径也从18厘米改为3～4厘米，使其更加小巧，里面是空的，中间较为细小可以握住，方便携带，还在杆上缠上亮纸或彩带，使其更加美观。两头由牛皮改为用竹篾编织成碗状并在上面蒙上红色的绸子，还有地方会在红色绸子上面绣上五角星，表达对祖国的热爱，碗状的直径大约为15厘米。伍国栋先生在《白族音乐志》中对仗鼓是这样描述的："仗鼓，双面皮鸣腔体为细腰型的打击乐器。"据芙蓉桥仗鼓舞传承人王安平回忆，小时候看师傅所拿仗鼓的手柄上还刻有"国泰民安"等类似的吉祥语，中间的手柄与两端的鼓面相通。

① 黄晓娟. 桑植白族仗鼓舞的形态特征研究［D］. 湖南师范大学，2014.

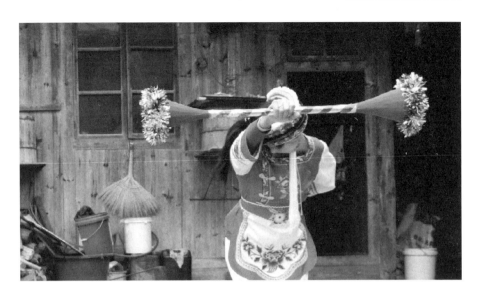

改良后的杖鼓

二、服饰装扮

桑植白族人民的服装颜色以白色为主,且十分讲究合理的色彩搭配。在白族人民看来,白色有着纯洁、高尚、忠孝、善良、干净、美丽的含义,在白族民间流传着"要得俏,一身孝"的谚语。我们从服装上便能感受到白族人民热情开朗、善良质朴的性格品质。白族男女因年龄和性别的不同在着装上有很大差异,白族妇女无论年龄大小都喜爱在里面穿上白色的衬衣,外面再套上色彩亮丽的领褂。而白族少女的服装就更加鲜艳,上面穿白衣,还有红色的坎肩,在腰间会系上绣花的短围裙,下面会穿着绿色、浅蓝色、粉色的长裤,而且长裤上还会绣上花、草、鸟、月、日等各种具有美好形象的图案作为装饰,脚上穿着白色的鞋子,整体看上去干净朴素,清爽亮丽。头上所戴的饰品也非常有特色,如花、穗子、毛茸茸的白色花边等,不同的造型意味着不同的美好含义。而男子的服装相对于女子较为简单,上衣多为白色,在袖口或是领口会绣上具有民族风味的图案,在外面还会套上镶花的黄色或黑色外套,下身穿着蓝色或者白色的较为宽松的裤子,头上戴着白色的毛巾并缀着红

色的绒球,俗称"三滴水",脚下穿着剪子口或船型的白色牛皮底鞋。

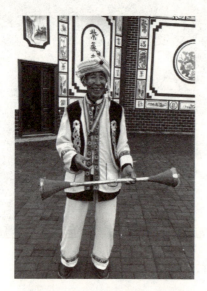 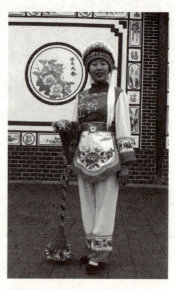

桑植白族男士(钟会龙)服装　　　桑植白族女士(钟彩香)服装

　　桑植白族七个乡的民族服饰和跳仗鼓舞的道具基本上是一样的,但是在仗鼓舞的舞蹈方面有其不同特点,这也呈现出民族舞蹈的多样性。

芙蓉桥乡三月街文化节宣传牌

随着时代的进步，桑植白族人民在不断对仗鼓舞的舞蹈进行创新和发展过程中，对表演服装和道具也有了更高的要求，这体现出白族人民的审美水平在不断提高，对于仗鼓舞整体的表演效果有了更高要求。

第四章 桑植白族仗鼓舞的文化价值

据资料记载,桑植地区最早出现的文化应是楚巫文化,西汉之后,楚巫文化受到文化迁移的影响,逐渐地融于湖湘文化和中原文化,如今已成为一种新型的,存楚风、纳湘韵,融儒、道、佛、巫为一体的桑植文化。桑植白族仗鼓舞在白族社会生活中具有独特的文化内涵,是桑植白族人民所创造的独属的传统舞蹈。仗鼓舞以舞蹈表演为载体,以白族人民的生产生活、宗教祭祀、文化风俗、民间信仰为主要表现内容。历经几百年的变迁,桑植白族仗鼓舞的价值不再拘泥于表演,而是已经发展至能够陶冶情操,提升艺术修养,增强民族团结和凝聚力,促使民族发展与进步的高度,散发着独有的魅力。

第一节 桑植白族仗鼓舞的文化内涵

白族以其独特的民族文化立于我国少数民族之林,且鲜明地区别于其他少数民族。本主崇拜是白族所特有的一种宗教崇拜,自古以来白族人民便信奉本民族的本主神。善于兼收并蓄的白族人民几经文化思潮之影响,仍旧守住了本民族之文化,创造出白族本主文化。桑植白族仗鼓舞是白族本主文化的代表,两者的发展相辅相成、相互促进,桑植白族

人民运用仗鼓舞艺术与其他民族进行文化交流,在传播白族本主文化的过程中又进一步完善了仗鼓舞的艺术形式和内容。

一、本主文化的显现

本主崇拜是白族所特有的一种土生土长的宗教信仰,正所谓:"本主者,本境之主也。"白族所崇拜的"本主"指的是白族人民所奉祀的民族神。最初,白族的本主崇拜是基于巫文化之上的,随着道教与佛教的传入,善于兼收并蓄的白族人民吸收佛教文化和道教文化的精髓,巧妙地将其融入本民族的本主崇拜中,形成了独具民族特性的白族本主文化。白族人民的本主崇拜是集自然崇拜和英雄崇拜于一体的,他们所供奉的本主神明通常与劳作生产、社会生活等有着密切联系。白族人民以宗教祭祀活动作为表达其信仰的主要手段,桑植白族仗鼓舞是白族本主文化的代表。

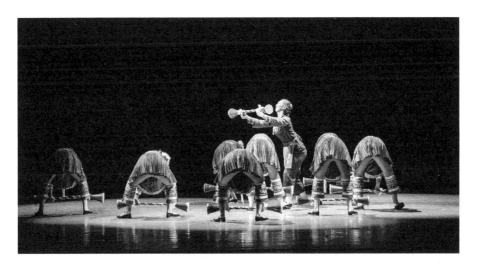

新编仗鼓舞舞台表演剧照(1)

湖南桑植白族的本主文化与白族人民生活的地域背景密不可分,也与仗鼓舞有着千丝万缕的联系。云南白族的祭祀活动可以说是湖南桑植白族仗鼓舞产生的源头,与之对应的,桑植白族仗鼓舞也是云南白族文化艺术的一种发展和延续。桑植白族的本主宗教信仰在历史长河中几经

变化，其本主文化也与时俱进，而桑植白族仗鼓舞作为白族本主文化传播与发展的重要媒介，在桑植白族本主文化与外界文化交流的过程中扮演着重要角色，在很大程度上促进了白族本主文化的发展与传承。因此，桑植白族本主文化的发展与桑植白族仗鼓舞的发展是相辅相成的。

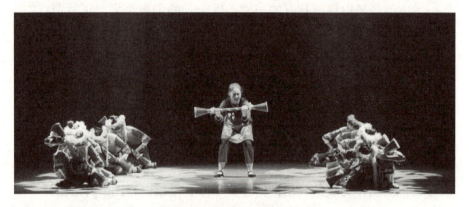

新编仗鼓舞舞台表演剧照（2）

湖南桑植县境内的白族聚居地是以姓氏来进行分族的，只要是排得上名号的大姓基本都会建造属于自己的祠堂，并将祖宗们的排位供奉在祠堂内。不同的姓氏均建有各自的本主庙，或者有属于自己的本主节，每逢祭祀本主之时，他们便会大跳"祭祀仗鼓舞"。此外，以"本主文化"为尊的桑植白族人民，每逢重大节日或活动都会"搬出"仗鼓舞作为压场节目。

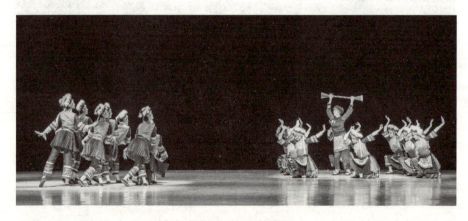

新编仗鼓舞舞台表演剧照（3）

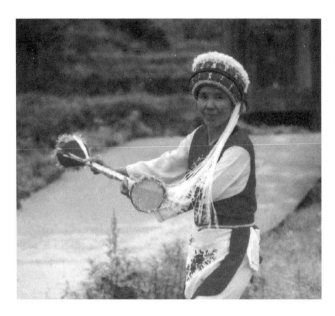

仗鼓舞传承人钟新化示范"硬三翻"（谷瑶摄）

谷、钟、王是桑植白族的三大姓氏，他们分别将大神公、二神公、三神公视为本宗族的保护神。三大姓氏通常会以跳仗鼓舞的形式来表达对保护神的崇敬之情。不同的保护神对应着不同的舞蹈套路，例如二神公对应"赶鞭捧圣"，三神公对应"苏公背剑"等。据说桑植白族仗鼓舞的每个舞蹈套路背后都蕴含着一个"本主神"的故事。古时，桑植白族的有志青年为了守护一方平安而走上战场，他们的骁勇善战赢得了族人的拥戴，也因此成为英雄人物。为了纪念这些英雄人物，桑植白族百姓就将他们奉为本主神，并为每人取了一个"本主神名"且以桑植白族仗鼓舞套路名之。

桑植白族仗鼓舞作为一种艺术手法，是为了告知白族后代子孙不忘桑植白族的英雄，更是时时刻刻提醒后代保护自己民族的"本主"信仰。

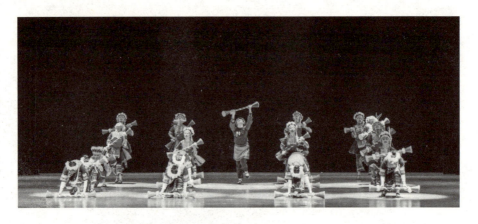

新编仗鼓舞舞台表演剧照（4）

二、民族精神的承载

民族精神是一个民族在长期历史发展中孕育而成的精神样态。它是种族、血统、生活习俗、历史文化、哲学思想等熏陶、融会而成的文化慧命，也可以说是一个民族的内在心态和存养。桑植白族最早由云南大理迁徙而来，因战乱而不得不远离故土，桑植白族仗鼓舞的表演风格既保留了云南大理传统舞蹈的特点，又吸收了湘西桑植地区当地多民族文化的元素。桑植白族的始祖是宋元时期的征战之军，迁徙到桑植时受到当地封建官府的欺压，但白族人民不畏强暴，团结一致奋起反抗。他们以手中的粑粑锤作为武器，打退了前来强征土地租税的官吏和抢夺粮食的地痞恶霸，并以此为灵感，创造出具有代表性的桑植白族仗鼓舞，体现了桑植白族人民不畏强权、自强不息的民族精神。

白族先祖们翻山越岭、排除艰难险阻才定居在湖南桑植这片土地上，一方面要应对来自自然力量的冲击，另一方面要应对本地人的排挤和对外来人的轻视。长时间面对这些艰险困难，桑植人民养成了不惧强权、自强不息的精神。不管是哪一种桑植白族仗鼓舞的传说，都凸显出桑植白族人的这种民族精神。而这种民族精神一直深深地融入了桑植白族人民的血脉之中，体现在桑植白族仗鼓舞的舞蹈动作当中。仔细研究桑植白族仗鼓舞不难发现舞蹈中有很多武术的基本动作，这些武术动作

显示出仗鼓舞的勇猛有力，每一招每一式都恍若战场上的攻守之势。

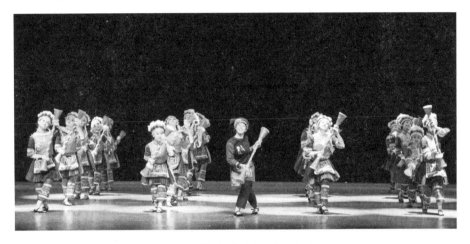

新编仗鼓舞舞台表演剧照（5）

三、文化知识的传承

桑植白族人民几百年来一直注重对子孙后代的基础教育，从前的桑植民家人中一直流传着"耕读为本"的家训，这也是他们几百年来的教育目标。在桑植白族仗鼓舞中，不少舞蹈动作含有引人向善、劝人尚贤的文化意识。如在"魁星点斗"的舞蹈动作中，其中"魁星"蕴含着人们对于文化知识的追求。而另一名为"文王访贤"的舞蹈动作则是劝导人们爱学习、多学习，时刻督促自己，丰富自身知识而成为一代贤人。桑植的白族人民十分聪明地将这些"劝学"的小故事融入仗鼓舞的动作之中，起到了移风易俗的作用。

我们在仔细观摩桑植白族仗鼓舞的动作构架与形态时，不难发现白族还是一个善于交际和表达的民族。他们能巧妙地将桑植其他少数民族优秀的文化嫁接到自己的舞蹈文化当中，以创造出更加凸显民族特点和更好看的舞蹈动作。比如，仗鼓舞中有一种握着鼓屈着肘及同时摆臂和同边顺拐的舞蹈动作，这个动作就十分神似于土家族摆手舞中的基本舞蹈动作。此外，白族仗鼓舞中一种"单手握鼓"的舞蹈动作，也十分神似于瑶族仗鼓舞中的一种舞蹈动作——"一手握鼓一手击之"。白族

人民巧妙地将其他少数民族的艺术融入自身的舞蹈文化之中，这体现了桑植白族人民博采众长、侧重教育的文化认识。

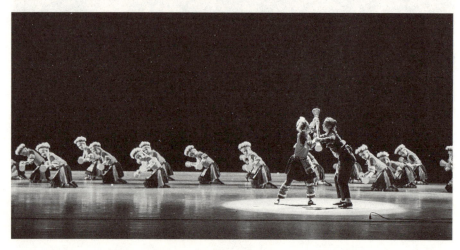

新编仗鼓舞舞台表演剧照（6）

四、家国情怀的表达

白族人民的爱国情怀可谓是"溢于言表"，甚至体现在了仗鼓舞的服装和道具之中。舞蹈道具——仗鼓的两端会时常缝上五角星，以表示

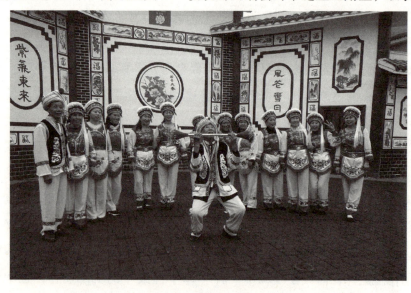

麦地坪仗鼓舞表演队合影

对国家的尊重和热爱。故乡情怀则具体体现在仗鼓舞演员的头饰上，女孩子家的头饰上经常绣有云南大理白族聚居地上关风、下关花、苍山雪、洱海月四大风景名胜，以此勾起桑植白族对故乡的怀念之情，且更显庄重。

第二节 桑植白族仗鼓舞的价值考量

传统舞蹈是中华民族优秀文化的一大分支，桑植白族仗鼓舞作为其中重要的组成部分，因其自身独特的艺术性和生命力而源远流长。桑植白族仗鼓舞地方色彩浓厚、节奏轻松明快、舞姿独特优美，受到广大民众的喜爱。从音乐人类学、音乐民族学、音乐史学等多角度综合审视，桑植白族仗鼓舞蕴含有丰富的、多层面的价值。

一、历史文化价值

桑植白族仗鼓舞是桑植白族人民历经七百余年代代相传的非物质文化遗产，烙有深深的民族印记，是桑植一带七百余年的历史缩影，是桑植一带历史转变的活态见证。桑植白族仗鼓舞的形成、传播与传承是一个历史演变过程，它由最初的自卫武术经一代代白族先民的发展与完善演化成了现今的舞蹈艺术。

舞蹈是一种生态艺术文化，它的形成受特定自然生态环境的影响，桑植白族仗鼓舞也不例外。桑植白族仗鼓舞形成于地处偏远、交通闭塞的桑植地区，必然受区域生态文化和环境的影响，因此从音乐生态学、音乐文化学等角度研究桑植白族仗鼓舞，必然能够从中获得区域性生态环境的历史资料，了解桑植一带的生态文化和环境。

在麦地坪乡政府采访仗鼓舞传承人

　　桑植白族仗鼓舞之所以呈现出由自卫武术至娱乐舞蹈的演变，是由桑植一带的社会环境所造成的。早期桑植一带经常遭受外敌入侵，为了保护自己，白族人民毅然奋起抗击，而随着历史的发展，桑植一带紧张的社会环境慢慢有所转变，原本用于自卫的武术动作被白族人民用至日常娱乐，便形成了桑植白族仗鼓舞，因此桑植白族仗鼓舞具有区域性社会环境的历史研究价值。

　　舞蹈作为人类社会意识形态的产物，除了受自然、社会环境的影响之外，还受一定的政治、经济及文化的制约。桑植白族仗鼓舞的产生与发展离不开当地政治、经济及文化的影响，同时，桑植白族仗鼓舞也在一定程度上反作用于桑植一带的政治、经济及文化。例如某一地方经常举办仗鼓舞的表演活动，必然会吸引众多民众前往观看，时间一久，此地便会成为商品交易的重要场所，自然也带动了该地的经济发展。因此，从文化发展史、经济发展史等角度研究桑植白族仗鼓舞，必将获得不少相关的实证资料。

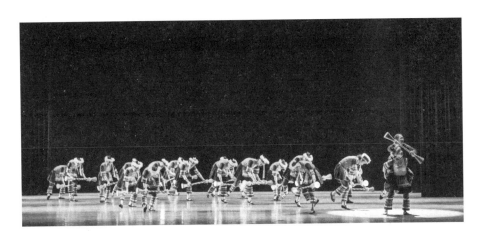

新编仗鼓舞舞台表演剧照（7）

民间艺术的形成与人们的生产生活息息相关，仗鼓舞的表演活动必然伴有白族祖先迁徙的相关内容。白族人民在祭祀游神、庆祝丰收等重大节日中，表演仗鼓舞是必不可少的一个环节，通常在跳舞的过程中还伴随有歌唱，所唱的歌词是这样的："一拜祖先来远路，二拜祖先劳百端，三拜祖先创业苦，四拜祖先佑后贤……"① 因此，在研究桑植白族仗鼓舞的过程中，能够了解桑植白族的迁徙历史。

据史料记载，白族先祖在迁徙至桑植之时，其人数不过数十人。最初跳仗鼓舞的人寥寥无几，但是随着历史的发展，跳仗鼓舞的人不断增加。随着仗鼓舞舞蹈队伍的不断扩大，仗鼓舞的舞蹈形式与内容也在不断发展和完善。在这个发展与完善的过程中必然包含有白族人口繁衍的相关信息。因此在研究桑植白族繁衍的历史时，仗鼓舞具有重要的史料价值。桑植白族仗鼓舞是白族人民精神活动的产物，是白族人民引以为傲的精神文化财富，作为白族本主文化的代表，它承担着传承白族本主文化的历史使命。因此在研究桑植白族文化发展史的过程中，必然要涉及仗鼓舞的相关内容，且必须给予重视，如此才能完善白族文化发

① 钮小静，谷莉. 音乐民族学视角下湘西白族仗鼓舞价值的现代审视 [J]. 艺术探索，2015（02）：49.

展史。

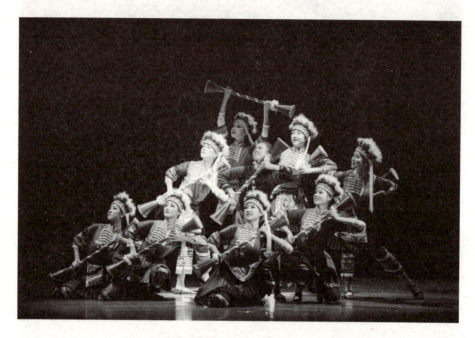

新编仗鼓舞舞台表演剧照（8）

　　桑植白族仗鼓舞是一种群舞形式，通常以聚落为单位开展活动，大小不一的聚落之间以及聚落的内部在举行仗鼓舞活动时，都需要进行良好的沟通和协调，在交流、竞争及沟通的过程中促进彼此的发展，从中能够窥探到桑植白族聚落之间的关系发展史。

　　由此我们推断，桑植白族仗鼓舞作为一种传统的舞蹈艺术形式，不论是在研究桑植一带的自然环境和社会环境变迁史方面，还是在研究桑植一带的政治、经济、文化的发展史方面；不论是在研究白族的迁徙及繁衍史方面，还是在研究聚落之间关系的发展史方面，都具有重要的历史文化价值。桑植白族仗鼓舞发展与传承的历史为白族的历史研究提供了许多珍贵的、动态的材料，补充和完善了白族的民族发展史。

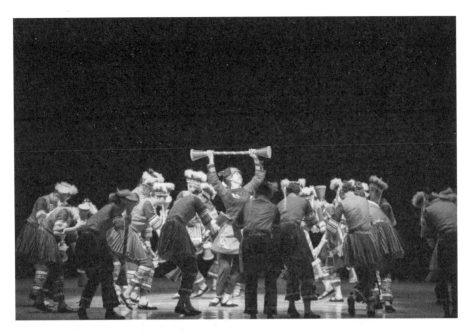

新编仗鼓舞舞台表演剧照（9）

二、民族认同价值

"所谓民族认同，是指民族成员对民族归属的认识和感情依附，它是以文化认同为基本要素的。民间信仰，如共同的祖先祭祀、图腾崇拜、节庆仪式等，都是产生民族认同的重要文化因素。"[1] 桑植白族仗鼓舞是桑植白族人民独有的艺术形式，它蕴含着桑植白族七百多年积淀的深厚文化底蕴，是桑植白族区别于其他民族的代表性文化符号。

桑植白族每村每寨都有自己所信奉的本主，白族人民将他们视为自己村寨的保护神，并会定期将本主像抬出来进行巡游。本主像被安放在彩轿上，彩轿后面跟随着仗鼓舞表演者。本主信仰是白族独有的，白族人民通过跳仗鼓舞，来表达对保护神的感激和崇敬之情。白族人民共同的宗教信仰——本主信仰，增强了民族凝聚力和向心力，并以此区别于其他民族。仗鼓舞作为白族本主文化的代表，是白族人人都参加的传统

[1] 陈旭霞. 中国民间信仰[M]. 石家庄：河北人民出版社，2013：199.

民族活动，该活动潜移默化地增强了白族人民的民族认同感。

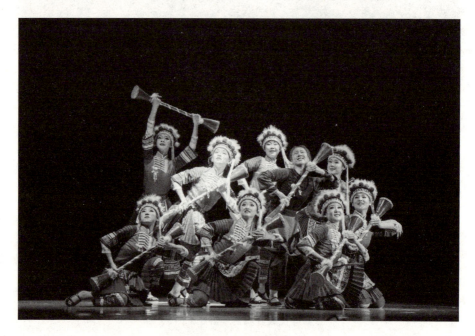

新编仗鼓舞舞台表演剧照（10）

桑植一带是少数民族的聚居地，除了白族之外，还居住有苗族、壮族、满族、回族、侗族、蒙古族等多个少数民族，白族仗鼓舞在一定程度上强化了本族的民族意识。

三、社会教育价值

桑植白族仗鼓舞自产生伊始，便承担着社会教育的责任。桑植白族仗鼓舞在发展的历程中，有效地吸收容纳了各个时期的优秀文化，因此它不仅包含有广泛的历史文化知识，还包含有大量的科学文化知识。经过历史锤炼的仗鼓舞是极富审美价值的舞蹈艺术精品。这些历史文化知识、科学文化知识以及舞蹈艺术等内容是进行教育的重要知识来源。

桑植白族仗鼓舞是以表演艺人口传心授为主的，其中含有大量独门技巧，这些独门技巧也是教育的重要内容。教与学是一个相长的过程，仗鼓舞传承艺人们在传授自身技能的过程中，既完成了教学任务及传承

仗鼓舞的历史使命，又使自身的技能得到进一步完善和发展。随着社会对非物质文化遗产关注度的不断提高，不少专家、学者、艺人陆续在学校、社会等各种场合讲授非物质文化遗产的相关知识，桑植白族仗鼓舞也不例外。近年来，不少单位都组织了仗鼓舞的支教活动，前往学校进行仗鼓舞的基本教学，以此来宣传和传承仗鼓舞，这也体现了仗鼓舞的教育价值。

桑植白族仗鼓舞中富含大量的民族民间文化艺术的重要内容，例如独特的白族本主文化，不畏强暴、团结一致的民族精神，以及爱国主义精神等，这些都是进行民族历史文化教育、爱国主义教育及提高全民素质教育的重要资源。桑植白族仗鼓舞鲜活生动、内涵丰富、易于操作的特征使其成为生动的学校教学内容。在学校开展仗鼓舞的教学，不仅能让学生了解本民族优秀的历史文化，还可在活态的教学中进行潜移默化的爱国主义教育，这在一定程度上丰富和完善了教学内容。桑植白族仗鼓舞包含着白族人民独有的人生观、价值观、世界观和社会观，通过舞蹈的形式，对社会产生了一定的教育教化作用。

四、精神传承价值

桑植白族仗鼓舞是白族延续生命的动力，是白族人民精神的寄托，是复兴白族文化不竭的源泉，具有传承白族精神的重要价值。桑植白族仗鼓舞中深深地蕴藏着白族独有的精神特质和文化基因，这是延续白族血脉，塑造白族人民共同的社会行为和生活态度的关键所在。

白族的民族精神是在长期的生产劳动和社会实践中形成的，是白族的灵魂所在，包含有本民族的价值观念、民族情感、心理结构等内容。桑植白族仗鼓舞这一鲜活的地域性民族文化传承了白族特有的民族精神和民族文化。

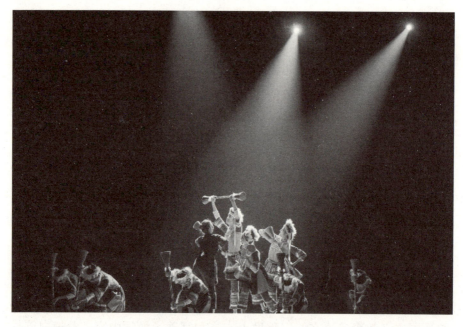

新编仗鼓舞舞台表演剧照（11）

民族精神具有无形性，存在于人的意识之中。对于人类而言，民族精神是民族独有气质的体现；对于民族而言，民族精神是民族特征的象征。民族精神具有历史延续性，它的延续并不是自然而然的，必须依附于一定的社会环境和民族意识，通过交流、教育、研习等方式世代传承下去。桑植白族仗鼓舞是白族民族精神传承的重要载体，对其进行挖掘、研究和发展，能够有力地唤醒白族人民对其民族精神的传承和保护意识。

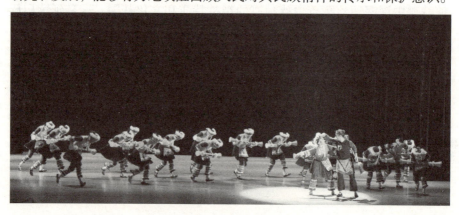

新编仗鼓舞舞台表演剧照（12）

桑植白族仗鼓舞体现了白族人民勤劳勇敢、刚强勇猛、救弱扶贫的民族精神，因此桑植白族仗鼓舞具有精神传承的价值。

五、旅游开发价值

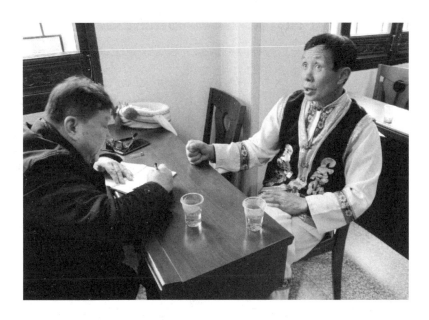

采访仗鼓舞传承人钟必武（右）

"旅游的本质属性是一种文化活动。旅游作为一种人的社会实践活动的特殊形式，其本质是人的一种自我完善和发展的自觉活动或经历，其目的是追求身心愉悦。"[1] 由此可知，从旅游者的实践出发，旅游实质上可被视为一种文化活动；从旅游开发的角度看，旅游便是对文化资源的商业开发。在这个旅游大众化的时代背景下，旅游又可分为乡村旅游、文化旅游、休闲旅游、生态旅游、观光旅游等不同类型。但是不论如何分类，都离不开文化。这里所讲的文化包含有饮食、建筑、服饰等物质层面的文化，包含有婚丧等制度层面的文化，包含有行为举止、民俗、礼仪等行为层面的文化，还包含有伦理道德、社会心理、价值观念

[1] 张晓萍，李伟．旅游人类学［M］．天津：南开大学出版社，2008：70．

等精神层面的文化。桑植白族仗鼓舞就包含着行为和精神等层面的文化，是桑植一带旅游开发的核心内容。文化作为旅游业可持续开发与发展的必要条件，同旅游活动中的食、住、行等有着密切联系，旅游者可通过旅游来了解某一国家或某一地区的文化特色。因此，桑植白族仗鼓舞作为白族聚居地的文化代表，具有极高的旅游开发价值。

仗鼓舞参加当地重阳节演出

　　桑植白族仗鼓舞是白族人民长期生产生活积淀下来的文化精华，具有自身独特的艺术魅力，是桑植一带旅游开发区别于其他地区的关键所在。地方特色越明显，文化差异越大，越能够激起现代人的好奇心和向往力，由此引发游客的旅游动机。桑植白族仗鼓舞作为民族性、地域性、历史性文化发展的产物，具有很高的旅游开发价值，如若将其有效地运用到桑植一带乃至整个张家界的旅游业中，不仅能够提升该地区旅游产业的文化内涵，由此提高旅游地的影响力和知名度，还能让游客在放松休闲的旅途中接受地域文化的熏陶。另外，将桑植白族仗鼓舞有效地融合在当地的旅游业中，不仅能够使这一传统艺术更好地传承下去，还能够在一定程度上解决传承艺人的生计问题，为他们创造工作的机

会，使其能有更多的精力投入仗鼓舞的表演与传承工作中。同时，还能在一定程度上唤起当地经营者的环境保护意识，加强环境建设，等等。

六、健身娱乐价值

在关于桑植白族仗鼓舞起源的众多传说中，便有"民族体育舞蹈"一说。在民间体育舞蹈盛行的时期，白族人民以日常生活为依托，创造出本民族的体育舞蹈——仗鼓舞。谷永和以白族传统习俗打糍粑为原型，融入武打动作编排而成的仗鼓舞，古色古香，淳朴优美。

体育舞蹈集体育艺术和舞蹈艺术于一身，具有运动和艺术的双重属性。桑植白族仗鼓舞富含体育舞蹈的因素，能够起到健美体形、健身及健心的作用。桑植白族仗鼓舞的表演动作多种多样，这些动作既威猛有力，又不失体育舞蹈本有的细腻感，在练习与表演过程中能够达到健身的效果。桑植白族仗鼓舞是一种群舞形式，交流与沟通是仗鼓舞表演完美进行不可缺少的一环，必要的、频繁的人际交往，能够消除内心不良情绪，使参演者保持积极乐观的心情。

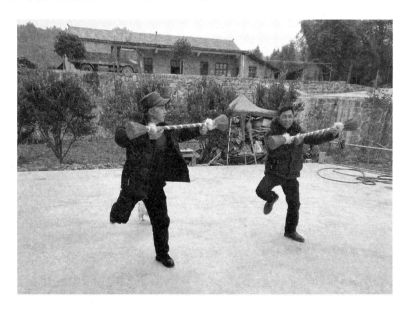

传承人王安平、王北平表演仗鼓舞动作

除此之外，桑植白族仗鼓舞还具有观赏层面的价值。桑植白族仗鼓舞作为健身与美感有机结合的体育舞蹈表现形式，其表演动作具有一定的程式性。当欣赏者用心去领会观赏时，会发现其中所蕴含的程式美。仗鼓舞的舞蹈动作伴随着鼓点节奏的变化而变化，具有较强的节奏感，舞蹈动作与音乐旋律之间具有高度的协调统一性，给人以和谐之美。

传承人张新化、钟彩香表演仗鼓舞动作

桑植白族一带曾有民谣："不跳仗鼓舞，内心不舒服；跳了仗鼓舞，人人似猛虎。"这就是对于桑植白族仗鼓舞具有强身健体和娱乐功能的最好证明。

七、文化认同价值

"文化具有超时空的稳定性和很强的凝聚力，一个民族的文化模式一经形成，必然会持久地支配每个社会成员的思想和行为。文化又是一个民族区别于其他民族的基本特质和身份象征，在共同的文化背景中，人们获得了归属感和认同感。"[①] 而"所谓认同，就是说在人群内部的

① 徐则平. 试论民族文化认同的特殊功效——从斯大林民族定义的争论说开去 [J]. 广西民族研究，2006（01）：11.

理智上形成共识，情感上能够产生共鸣，有共同追求的意志，是自己的群体的同区别于其他群体的异，从而将自己群体与他者群体区别开来的方式"①。桑植白族仗鼓舞是属于桑植白族的舞蹈文化，它不仅拥有桑植白族沉淀了七百多年的文化底蕴和身后的文化基础，也拥有专属于桑植白族的民族气质，是桑植白族具有代表性和象征性的文化符号。

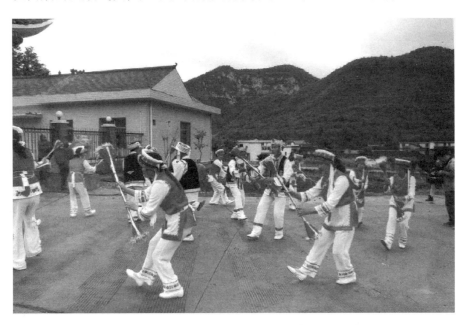

麦地坪乡民众在传承人的带领下自觉传承仗鼓舞（谷瑶摄）

① 赵峰. 民族精神与文化认同［J］. 江苏行政学院学报，2004（06）：28.

第五章 桑植白族仗鼓舞的传承现状

随着2003年成立中国非物质文化遗产保护小组和专家委员会，2004年我国加入联合国教科文组织的《保护非物质文化遗产公约》，国家非物质文化遗产保护工作逐步深入人心，成为全国人民共同的使命和职责。桑植白族仗鼓舞因其悠久的历史、深邃的文化内涵、独特的艺术魅力而入选第三批国家级非物质文化遗产保护名录。基于相关的文献资料和田野调查，可以明确桑植地方政府以及民间对仗鼓舞的保护与传承进行了多方面的探索，开展了多项具体工作，取得了一定的成果。但是随着全球化和现代化进程的不断加快，我国的文化生态环境日益变化，民众的审美取向也逐渐发生转变，具有悠久历史的传统舞蹈形式赖以生存发展的诸多要素发生了较大变化。另外，老一辈传承人年事已高，而桑植一地的年轻人鲜有传承桑植白族仗鼓舞的志向，致使桑植白族仗鼓舞面临着传承人才缺失、后备力量严重不足的生存危机。基于这种现状，近年来桑植县就仗鼓舞的传承工作，提倡校园与社会同步推进，通过学校艺术教育参与少数民族音乐文化传承，旨在改变当下民间传统艺术单一有限的传承格局，形成全面、多元的发展趋势。

第一节 桑植白族仗鼓舞的存在现状

民间文化艺术基本上是以口传心授的方式代代相传的,一般以家族传承和师徒传承为主。由于年代的久远及受传承方式的限制,对于桑植白族仗鼓舞传承与发展的探索存在一定难度。桑植白族仗鼓舞在桑植一带广为流传,随着老一辈艺人的相继离世,使得传统的桑植白族仗鼓舞出现了传承断层的现象,这也为考察传承谱系带来了巨大困难。

一、传承谱系

虽然梳理桑植白族仗鼓舞的传承谱系困难重重,但并不是毫无突破口,通过对仅存文献资料的查阅及田野调查,对其传承谱系进行细致的梳理,可以发现桑植白族仗鼓舞的传承主要有钟会龙、谷春凡、王安平、黎连城、钟以顺、饶益然、谷华云七脉。①

(一)钟会龙一脉

代别	姓名	性别	出生年份	文化程度	传承方式	学艺时间	居住地址
第28代	钟会龙	男	1930年	高小	师传	1936年	麦地坪乡
	钟为云	男	1930年	文盲	师传	1941年	麦地坪乡
	钟阳生	男	1932年	初中	师传	1937年	麦地坪乡
第29代	廖青菊	女	1954年	高中	师传	1959年	麦地坪乡
	钟必武	男	1956年	高中	师传	1965年	麦地坪乡
	钟新化	女	1968年	初中	师传	1975年	麦地坪乡

① 陈俊勉,侯碧云.守望精神家园——走近桑植非物质文化遗产[M].北京:九州出版社,2012.

续表

代别	姓名	性别	出生年份	文化程度	传承方式	学艺时间	居住地址
第30代	钟桂萍	女	1972年	大学	师传	1978年	桑植一中
	钟岳琴	女	1984年	大学	师传	1994年	桑植民族艺术团
	钟彩香	女	1963年	初中	师传	1984年	麦地坪乡
	钟耀群	男	1968年	大专	师传	1996年	麦地坪乡

（二）谷春凡一脉

代别	姓名	性别	出生年份	文化程度	传承方式	学艺时间	居住地址
第22代	谷兆庆	男	1919年	初中	师传	1925年	马合口乡
第23代	谷春凡	女	1944年	高小	师传	1950年	马合口乡
	陈才学	男	1944年	高中	师传	1952年	马合口乡
	彭长援	男	1947年	小学	师传	1953年	官地坪乡
第24代	喻明师	男	1968年	高中	师传	1975年	走马坪乡

（三）王安平一脉

代别	姓名	性别	出生年份	文化程度	传承方式	学艺时间	居住地址
第27代	谷学芝	男	1873年	不详	师传	不详	芙蓉桥乡
第28代	陈才伦	男	1933年	不详	师传	不详	芙蓉桥乡
第29代	王安平	男	1962年	高中	师传	1971年	芙蓉桥乡
第30代	王北平	男	1962年	初中	师传	1984年	芙蓉桥乡
第31代	钟菊英	女	1965年	初中	师传	2001年	芙蓉桥乡
第32代	谷英君	女	1941年	初中	师传	2007年	芙蓉桥乡
	龚玉红	女	1987年	高中	师传	2010年	芙蓉桥乡供电站
	王彩红	女	不详	不详	师传	不详	不详
	王月红	女	不详	不详	师传	不详	不详
	王真祥	男	不详	不详	师传	不详	不详
	钟为刚	男	不详	不详	师传	不详	不详
	谷神春	女	不详	不详	师传	不详	不详

（四）黎连城一脉

代别	姓名	性别	出生年份	文化程度	传承方式	学艺时间	居住地址
第21代	黎连城	男	1920年	高中	师传	1928年	走马坪乡
	钟以成	男	1926年	高小	师传	1931年	走马坪乡
第22代	蒋炳然	男	1950年	中专	师传	1960年	河口乡
	钟为银	男	1962年	初中	师传	1974年	走马坪乡
	廖青菊	女	1954年	中专	师传	1964年	麦地坪乡
	钟以黄	男	1940年	中专	师传	1949年	芙蓉桥乡

（五）钟以顺一脉

代别	姓名	性别	出生年份	文化程度	传承方式	学艺时间	居住地址
第19代	钟以顺	男	1939年	高小	师传	1954年	刘家坪乡
	谷元武	男	1940年	高小	师传	1952年	刘家坪乡
	黄连生	男	1946年	初中	师传	1964年	刘家坪乡
第20代	钟为武	男	1965年	高中	师传	1983年	刘家坪乡
	王汤元	男	1968年	高中	师传	1983年	刘家坪乡
	谷月香	男	1970年	高中	师传	1984年	刘家坪乡
	熊学吾	男	1975年	高中	师传	1985年	刘家坪乡
	熊学从	男	1975年	初中	师传	1985年	刘家坪乡

（六）饶益然一脉

代别	姓名	性别	出生年份	文化程度	传承方式	学艺时间	居住地址
第20代	饶益然	男	1942年	初小	师传	1962年	淋溪河乡
	饶亚丽	女	1965年	高中	师传	1983年	淋溪河乡
	王冬霞	女	1965年	高中	师传	1980年	淋溪河乡
第21代	谷成华	男	1970年	高中	师传	1988年	淋溪河乡
	谷小庆	女	1975年	高中	师传	1995年	淋溪河乡
	王雨秋	女	1980年	高中	师传	1993年	淋溪河乡

(七) 谷华云一脉

代别	姓名	性别	出生年份	文化程度	传承方式	学艺时间	居住地址
第23代	谷华云	男	1941年	初中	师传	1961年	洪家关乡
	谷学云	男	1941年	初中	师传	1959年	洪家关乡
	谷云云	男	1943年	小学	师传	1958年	洪家关乡
第24代	王清生	男	1957年	初中	师传	1969年	洪家关乡
	李家先	男	1958年	初中	师传	1971年	洪家关乡
	李小云	女	1966年	初中	师传	1971年	洪家关乡

通过对上述传承谱系的梳理，可看出桑植白族仗鼓舞的传承人具有以下特点：传承艺人以男性居多；传承艺人老龄化严重；传承艺人的文化程度普遍不高；传承方式主要以拜师学艺为主；传承艺人学艺大多开始于孩童时期，且时间较长；传承教习的范围相对较为集中。

二、代表性传承人

"传承包含着从一个世代到下一个世代共同之物的让渡之意，是人和人之间所展开的行为。将传承视为文化延续的方式，一种实践过程。传承的条件包括构成生计的自然、物理及生物环境，以及彼此间'亲密的共同情感'，即文化的共同性。彼此间'亲密的共同情感'是传承成立的主旨所在。实现彼此间'亲密的共同情感'一方面通过日常接触，另一方面继承者对传达者通过口语、行为所传递出的价值观予以尊重和理解。"[①] 所谓"承"即是延续上者，继承老艺人的技能技艺；而所谓"传"即是传递下者，将传统技艺传递给青年一代。民间艺术的传承人，是指在有重要价值的非物质文化遗产传承过程中，代表某项遗产深厚的民族民间文化传统，并有杰出的技术、技艺、技能，为社区、群体、族群所公认的有影响力的人物。非物质文化遗产的本质不在于"物"与"非物"，而在于文化的传承，而传承文化的人更是其传承过

① 王雪. 制度化背景中的剪纸传承与生活实践——以山东高密河南村为例 [D]. 中央民族大学，2011: 18.

程的核心所在。由此看来,传承人在非物质文化遗产保护与传承过程中具有承上启下、不可替代的作用。桑植白族仗鼓舞作为国家级非物质文化遗产,其传承与保护工作得以顺利开展的关键和核心是民间传承艺人,他们掌握的关于仗鼓舞的技艺以及相关的文化知识是桑植白族仗鼓舞的主体内容。若没有传承人,桑植白族仗鼓舞将难以为继,只能随着时光的流逝而消失在历史中。

纵观桑植白族仗鼓舞的发展历程,不难发现不同时期都曾涌现出了许多具有代表性的民间艺人,他们成为桑植白族仗鼓舞的重要传人,他们为桑植白族仗鼓舞的传承与传播做出了卓越贡献。针对目前桑植白族仗鼓舞的传承人问题,在政府部门的领导下,相关工作人员进行了全县的普查工作,并由此确定了桑植白族仗鼓舞的主要传承人,梳理了其各自的传承谱系,并安排了对传承人的保护工作。

(一)钟会龙

钟会龙(1930年5月20日—),男,白族,湖南张家界桑植人,居住于麦地坪乡杨家峪村,著名的民间艺人,桑植白族仗鼓舞的核心传承人。2012年12月20日,82岁的钟老入选第四批国家级非物质文化遗产项目代表性传承人,他是张家界市首位国家级"非遗"传承人,被誉为桑植白族仗鼓舞的"活化石"。

国家级传承人钟会龙

1936年，年仅6岁的钟会龙便开始师从钟良旭、钟朝恩、钟朝锐等民间艺人学习仗鼓舞。钟老回忆说："当地流传的'任谁家里办酒，仗鼓舞跳得不好的，就不请他吃饭'的说法是自己学习仗鼓舞的初衷。……除了可以讨口饭吃外，还因为当地有句俗语：仗鼓舞跳不好，媳妇娶不到。"当地流传的一句茶余饭后的玩笑话，在当时便深深地印在了钟会龙的心中，由此激励着他学习仗鼓舞且精益求精。师从民间艺人，经过多年的磨炼，钟会龙熟练地掌握了桑植白族仗鼓舞原始的九九八十一种套路，如"狮子坐楼台""硬翻身""和鹰展翅""霸王撒鞭""兔儿望月"等。勤勉的钟会龙对于桑植白族仗鼓舞的研习并不止步于此，他在学会基本套路之后，又深入地对麦地坪地区白族七百余年的生产和生活习俗进行了潜心研究。他以"倒丁字步"为基本步伐，将难度极高的武术动作，如"四十八花枪"等融入传统的仗鼓舞中，丰富了仗鼓舞的表演形式和表演动作，使仗鼓舞变得更加灵活多变。

　　钟会龙除了会跳桑植白族仗鼓舞之外，还熟练地掌握了桑植花灯、桑植跳丧舞、傩舞等传统民间舞蹈的基本套路。1984年桑植白族乡成立，钟会龙便到芙蓉桥、洪家关、马合口等白族乡进行仗鼓舞的表演与指导，他曾多次亲自带队到吉首等地参加文艺演出比赛。

吴春福与钟会龙合影

桑植白族仗鼓舞贯穿于钟会龙的一生,他在耕作之余,最大的兴趣爱好便是致力于仗鼓舞的表演、研究及传承,他先后收徒一百余人,是湘鄂西、湘西北一带著名的仗鼓舞传承表演大师。钟会龙常常因为仗鼓舞技艺精深难以学成可能导致该项技艺失传而感到深深的担忧,他到处授徒的目的就是要将这一优秀的传统技艺世代传承下去。他的传承工作并不局限在隶属于桑植地区的七个白族乡,还曾教习邻省湖北省的铁路仗鼓舞队进行仗鼓舞表演,他还曾到云南大理进行仗鼓舞的传授教习。对于仗鼓舞的传承,钟老是如此表达的:"我现在有八十多岁了,我师父给我教的仗鼓舞,现在要发扬下去,传下去。我现在老了,孩子们要接班,一定要把仗鼓舞发扬下去。"

(二)钟必武

钟必武(1956年12月—),男,白族,湖南张家界桑植县麦地坪白族乡农科站村人,桑植白族仗鼓舞市级传承人。1965年,年仅9岁的钟必武跟随师父钟阳生学习仗鼓舞,在童年时代便基本学会了8个常规套路。1969年,他从麦地坪公社初中毕业,同年拜入仗鼓舞著名艺人钟会龙门下学跳仗鼓舞。1969年7月至1972年7月,他就读于桑植一中。1976年,20岁的钟必武熟练掌握了麦地坪仗鼓舞全部套路,

钟必武

以及音乐和相关动作。1984年之后，掌握了仗鼓舞传统动作的钟必武，开始发展仗鼓舞的表演技法，对一些传统的动作进行了改进，并加入了"苏公背剑""巨旋翻转"等高难度动作。1989年至2004年，他担任麦地坪乡农科站村主任。2000年，被麦地坪乡政府授予乡级仗鼓舞传承人。

2003年，钟必武加入中国共产党；2004年6月至2012年5月，担任麦地坪乡农科站村支部书记。2005年，对年轻人跳仗鼓舞进行指导，并开始授徒。2011年6月，他被桑植县政府正式批准认定为县级非物质文化遗产项目——仗鼓舞代表性传承人。2011年6月，他带队参加全县仗鼓舞大赛，他组织的仗鼓舞获二等奖。2011年，他被正式聘为麦地坪小学白族文化传承辅导员；2016年，他被正式聘为马合口学校白族文化传承辅导员。

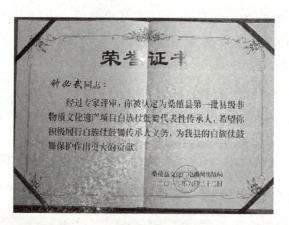

钟必武的传承人证书

自1984年麦地坪白族乡成立开始，"游神"和仗鼓舞得到了恢复和普及，后来，不少人主动找到钟必武想要拜师学艺，于是他便开始纳徒授课。截至目前，他招收有仗鼓舞弟子130余人，包括学生、教师、公务员、村民、打工者和民间艺人等，其中较有成就者30余人。

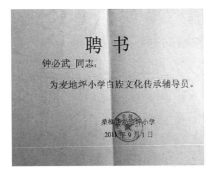 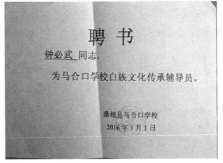

钟必武的聘书

根据人群的不同，传艺的内容也会有所区别，钟必武的传艺情况主要分为以下三种：一是对于当地中小学学生，他利用体育课或课后闲余时间，教授仗鼓舞常规动作；二是对于当地村民，只要愿意来学，钟必武均毫不保留地传授技术，传授要领；三是游神时带部分村民模仿着学。同时，还常与当地围鼓师、打九子鞭唢呐师、民歌手们一道研究和探索仗鼓舞。现今，他已成为麦地坪一带村寨民间仗鼓舞师傅，当地人亲切地称其为"武师傅"。据不完全统计，从1997年5月开始，他已经给1500余人传授过仗鼓舞技艺，授课课时达4000余节。他还曾为桑植县"非遗"培训班学员及桑植县民族艺术团成员传授过仗鼓舞的表演技艺。钟必武作为桑植白族仗鼓舞的传承人可谓是尽心尽责，他为桑植白族仗鼓舞的传承工作做出了巨大贡献，多次被评为优秀非物质文化遗产代表性传承人。

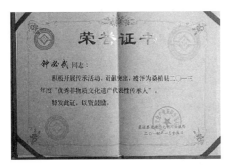

钟必武的获奖证书

历经多年的实践摸索，其所跳仗鼓舞逐渐形成了独有的特色：一是

舞武合一，刚劲有力。钟必武自身身体强壮，动作灵活，他结合多年的仗鼓舞实践经验，以"倒丁字步"为舞蹈的基本步伐，将"翻天鹰""白鹤展翅"等传统套路进行有效连接，并在此基础上，有机地加入"泰山压顶""巨旋翻转""苏公背剑"等武术动作，凸显出桑植白族仗鼓舞舞武结合的特征，使得仗鼓舞更加具有张力和活力。钟氏仗鼓舞相较传统的仗鼓舞，节奏更为明快、动作更为干净利落，当地人形象地称之为"武术家的仗鼓舞"。二是程式性强，注重信仰。仗鼓舞是白族先民们传统的祭祀习俗，用于表现对英雄及祖先的崇敬和崇拜之情，因此，不论是仗鼓舞的舞蹈套路，还是其舞台编排调度都十分讲究程式性。钟必武出身于一个白族世家，对于先祖的崇拜习俗一直在该家族中流传着。钟必武的父亲是白族游神仪式活动的代表性传承人，同时也是本地仗鼓舞的代表性传承人。钟必武从小便受到家庭的影响，耳濡目染之下，桑植白族传统习俗的程式性已经深深地刻在了他的骨子里，因此他在仗鼓舞表演中十分讲究程式性，举手投足之间均透露着虔诚。三是朴素大方，尊重传统。钟必武十分注重保存仗鼓舞原本的面貌，他不会随大流而对仗鼓舞做出不适当的删减，他所呈现的每一招每一式都有丰富的意蕴，并朴素大方。

访谈钟必武（左起：杨和平、吴春福、钟必武）

1985年起,钟必武对宣传仗鼓舞投入了大量精力,例如他曾在"10月15日游神"和"三月街"等民俗活动中担任领舞,带领着仗鼓舞表演者进行仗鼓舞的表演;又如他经常带领仗鼓舞队到其他乡镇进行交流表演,每年演出至少在50场以上;再如他曾带领仗鼓舞队分别参加了2010年举办的淋溪河仗鼓舞赛和2011年举办的全县仗鼓舞大赛,并均获银奖。

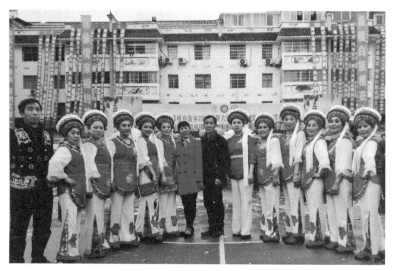

2017年3月钟必武和他的徒弟们合影(钟必武 供稿)

(三)王安平

王安平(1962年2月12日—),男,白族,高中文化程度,以务农为主,现居住于桑植县芙蓉桥白族乡银屋村(原银星村),桑植白族仗鼓舞省级代表性传承人。

1962年2月,王安平出生于芙蓉桥白族乡银星村的一个普通家庭。1970年9月,正式进入银星村小学就读。初到学堂的王安平最喜爱的便是唱歌和跳舞,

王安平

9岁时首次接触仗鼓舞。当时他的父亲跟仗鼓舞艺人陈才伦学艺,陈师傅脚踩中药碾槽轴,口中念着"咚、咚、咚、咚咚、锵锵……"这一幕将年幼的王安平深深地吸引住了。回忆起当时的情景,王安平说道:"父亲说他会扫围鼓,吹打弹唱样样都会。一到他家门口,他连忙站身打招呼,不一会儿他们就谈起行医的事,我没有在意,最后听他们说,今后有好多东西要失传了,当时我好奇地问:'陈爷爷,什么东西要失传了?你口里念的是么的?'他说那是仗鼓舞。我便师从陈才伦开始学仗鼓舞,这是我第一次接触到仗鼓舞。"从此之后,王安平便耐心地跟随着陈才伦学习仗鼓舞的一招一式,共学了十几套。1975年6月,王安平从银星村小学毕业,同年9月进入芙蓉桥中学就读。1977年5月加入中国共产主义青年团,同年6月,从芙蓉桥中学毕业直升高中。中学就读期间,王安平一直都是文艺骨干,经常在"五一""五四"为学校和班级排练节目。1979年,刚读完高中的王安平被抽到文化站进入文艺骨干学习班。刚去的时候以演现代戏为主,曾在县里的表演中荣获集体奖和个人奖。

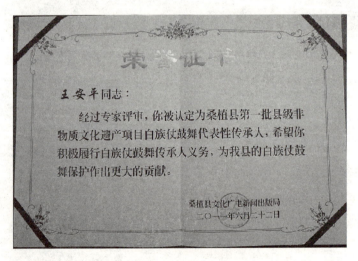

王安平的县级传承人证书

1980年开始恢复演古装戏,但是当时大家都不会古装戏,于是集体商量之后,准备请王安平的师父陈才伦出山。由于受"文革"期间

"破四旧、立四新"的影响,陈师父并不愿意出山。这时,王安平便前往劝说师父。皇天不负有心人,在王安平的耐心劝说以及领导的盛情邀请之下,陈师父终于和他的师弟钟为田出山,为大家排练了《秦香莲》一剧。1982年,正式实行联产承包责任制,王安平便回家务农。1984年,白族乡正式成立,王安平终于能够理直气壮地在大众面前表演仗鼓舞了。此时,乡里也组织人员学习仗鼓舞,各个村的村民报名十分踊跃。虽然村民的接受能力有快慢,王安平忙得不可开交,但是他的心里十分高兴,高兴的是师父传承给自己的"老古董"终于可以重见天日了。1985年,王安平的父亲因车祸去世,迫于家庭经济压力,他起身前往县城打工,直至2006年才返乡。2007年,王安平正式加入中国共产党。随着乡党委领导和人民群众的支持,乡里的文化生活得到了大力发展,王安平也潜心投入到仗鼓舞的传承工作中,他不仅坚持将师父传承的仗鼓舞继续跳下去,而且还教政府干部和乡民跳。

杨和平、王安平合影

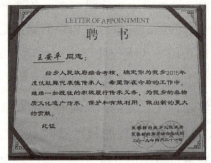 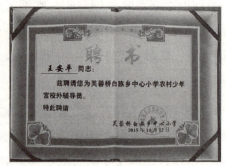

<center>王安平的聘书</center>

王安平继承了传统仗鼓舞屈膝、顺拐、悠放、下沉等特征，在多年的实践中形成了自己独有的技艺特点：一是注重舞蹈与传统武术两者之间的完美结合。王安平在表演仗鼓舞时以仗鼓为道具，左冲右突，呼呼作响，颇具威力，或挡、或冲、或攻击、或防守，进退自如，刚劲有力，如"苏公背剑""霸王撒鞭""魁星点斗"套路，显示出仗鼓舞强劲的威力，突出仗鼓舞的武术动作。二是动作干练沉稳。传统仗鼓舞要求屈膝下沉和稳健，王安平深谙其中要素，教学从最基础的练马步开始，以"倒丁字步"为基本步伐，训练时腿中间夹一个鸡蛋，以此来

<center>2012年王安平为桑植县各乡镇文化站站长传授仗鼓舞（王安平　供稿）</center>

保证动作的沉稳。三是掌握的套路复杂多变。王安平的仗鼓舞以跳、摆、转、翻为主体，动作套路复杂多变，有"一二三""三二一""三翻身""狮子坐楼台""野猫戏虾""兔儿望月""五龙捧圣""翻天印""野马分鬃""文王访贤""观音坐莲""霸王撒鞭""魁星点斗""仙女担柴""蜻蜓点水""仙女献桃"等30多个套路，王安平在表演时能游刃有余地驾驭这些套路的繁杂多变。

（四）谷春凡

谷春凡（1944年1月— ），女，白族，现居住于桑植县马合口乡梭子丘村，是桑植白族仗鼓舞的市级代表性传承人，是一位集仗鼓舞、山歌小调、九子鞭等传统艺术于一身的民间艺人。

1944年，谷春凡出生于桑植县白族一个充满民间艺术气息的家庭，其祖辈都是当地的民间歌舞手。她从小便受到民间歌舞的熏陶，她的艺术启蒙来自父母亲，5岁时便开始师从父母亲学习山歌小调、仗鼓舞、迎宾霸王鞭、九子鞭等

谷春凡

技艺。生性聪慧的谷春凡很快便将祖祖辈辈流传的仗鼓舞十二套烂熟于心，且切实掌握了其中要领。上学期间，只要一有时间她便会带动同学们跳舞，由此初步显现出艺术和组织才能。

谷春凡作为一名教师，自1987年起便开始教授仗鼓舞和白族民歌技艺。据不完全统计，经由她辅导的学校学生多达三千余人，村民则有二百余人。她除了在本地传授仗鼓舞技艺之外，还将仗鼓舞的技艺带到了省外，其中2006年6月至2008年6月这两年期间，她担任湖北省鹤峰铁炉乡文艺骨干班的辅导员，辅导当地学生和村民学习仗鼓舞，共计有四百余人参加。

谷春凡在其长期歌舞实践中，结合自身的实际情况，形成了独有的

仗鼓舞风格：一是歌舞有机结合，表演动律增强。传统的桑植白族仗鼓舞表演中演唱部分较少，除了在"起势"的时候会演唱上下两句之外，其余所有的套路表演均是在锣鼓伴奏下进行的，偶尔会加入简单的竹笛伴奏。谷春凡出身于歌舞世家，在家庭成员的影响下，她掌握了白族民歌的演唱技巧，并能很好地将其演绎出来。谷春凡在其长期的表演实践中，有意识地尝试将民歌和仗鼓舞两者有机结合，经过长时间磨合，她终于突破了仗鼓舞传统的单一伴奏模式，将民歌很好地融入仗鼓舞之中，创造了载歌载舞的新型仗鼓舞表演形式，从而进一步增强了仗鼓舞的表演动律和表现力。二是讲究柔美性。桑植一带流行的仗鼓舞大多讲究"舞武结合"，着重强调屈膝下沉和刚劲有力。谷春凡所表演的仗鼓舞在继承传统的基础上，结合女性柔美的特征做了改进，继承了传统"倒丁字步"的基本步伐和表演中动作下沉的要求，减少了站马桩的要求，使呈现出的舞蹈动作更加具有柔美性。

谷春凡对于歌舞的传承倾注了大量精力，在其传承生涯中载誉颇多：1987年11月，她在湖南省军区的邀请之下，与尚生武一同前往参加了洞庭之秋首届艺术节，并荣获全省歌舞二等奖；2008年，她为了把仗鼓舞更好地引进校园，将自己祖辈流传下来的仗鼓舞之十二个经典套路改编成了学生课间操，并受到桑植县委的高度肯定；2010年，她带领马合口乡仗鼓舞队参加了全县仗鼓舞大赛，并获得铜奖。随着谷春凡对仗鼓舞的贡献被社会上越来越多的人所熟知，媒体等对她进行了采访和报道，自此她成为桑植白族仗鼓舞对外宣传的窗口。谷春凡将仗鼓舞视为生命中的重要部分，传承和宣传仗鼓舞是她极为热衷之事。

（五）黄连生

黄连生（1946年4月—　），男，白族，农民，初中文化水平，居住于桑植县刘家坪白族乡熊家溶村，是桑植白族仗鼓舞市级代表性传承人。

青少年时期的黄连生对仗鼓舞有着极大的兴趣，他的仗鼓舞最初启蒙于他的外祖父。1964年，18岁的黄连生便开始跟随外祖父钟善禄学

习仗鼓舞。中学期间，他在父亲黄芳义的指导下，逐渐掌握了仗鼓舞传统的、原始的全套动作。1969年，他因身负仗鼓舞等传统技艺特长，参加了湖南省文艺调演。1970年至1983年期间，他在家以务农为主，但并没有将传统技艺抛弃，在此期间曾多次参加县级文艺调演和汇演，使自身的技艺得以良好保持。1983年至1984年，云南大理的白族舞蹈艺人来桑植举办了白族舞蹈培训班，黄连生参加了此次培训班，他的仗鼓舞表演技艺得到大

黄连生

幅度提升。1984年至1990年，黄连生参加了刘家坪白族乡的戏剧表演。

　　黄连生在其多年的仗鼓舞表演实践中，逐渐形成了自己的技艺特色：一是表演柔中带刚、刚劲有力。黄连生继承了传统仗鼓舞的基本表演动作，对仗鼓舞"舞武结合"的特征进行了极大发挥。在表演"魁星点斗""兔儿望月"等套路时，刚劲有力，柔中带刚，气势感极强。二是节奏感强、动作沉稳。黄连生在表演仗鼓舞时，无论是跳摆还是翻转，每一个动作都极为沉稳，而且与伴奏高度契合，节奏感十足。三是舞蹈动作纷繁复杂、变化多样。黄连生的仗鼓舞表演以跳、摆、转、翻为主，舞蹈动作套路各式各样，甚是复杂，有"蜻蜓点水""观音坐莲""魁星点斗""翻天印"等数十个套路，对于这些变化多端的套路，黄连生在表演之时均能够很好地驾驭。

　　黄连生一直活跃在传承和保护仗鼓舞的一线，尽管他现在身患重病，但仍旧保持着对于仗鼓舞的传承热情。他积极配合政府工作人员进行仗鼓舞的传授工作，截至目前，他教授的徒弟已有两百余人，为仗鼓舞的保护和传承培养了一大批后备力量。除了传授仗鼓舞技艺之外，他

还积极参加各类仗鼓舞表演比赛,例如他在2009年和2011年均参加了县里举办的仗鼓舞比赛,分别荣获二等奖和三等奖。

(六)钟新化

钟新化(1968年1月—),女,白族,初中文化水平,桑植县麦地坪白族乡农科站村七眼泉组人,2011年6月25日被确定为桑植白族仗鼓舞县级代表性传承人,现为桑植白族仗鼓舞市级代表性传承人。

钟新化

1975年,8岁的钟新化便开始跟随钟会龙和钟阳生两位仗鼓舞艺人学跳仗鼓舞。几年下来,钟新化便基本掌握了仗鼓舞的全套动作。1982年至1985年9月,钟新化就读于麦地坪中学。中学毕业至今以务农为主,农闲之余坚持传承仗鼓舞。

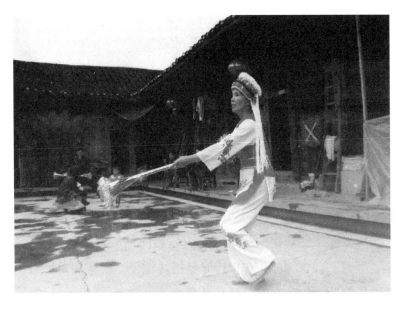

钟新化表演仗鼓舞动作"五龙捧圣"

1984年,桑植县成立了白族乡,表演仗鼓舞时动律快、柔度美的钟新化,经常被请到芙蓉桥、麦地坪等地区担任演出游神仗鼓舞、祭祀仗鼓舞的领队。随着参加次数的增加,钟新化成为当地有名的仗鼓舞演出艺人。

钟新化所跳的仗鼓舞继承和保留了仗鼓舞中"顺拐""屈膝""悠放""下沉"等基本动作要领,常以"顺拐"和"倒丁字步"为基本动作,伴随着古朴明快、粗犷大方、刚柔并济的常规动作,将白族仗鼓舞跳得步法灵活、节奏明快、动作多变、亮点突出,深受白族人的喜爱。尤其是跳丰收仗鼓舞时,钟新化的感情会特别投入,放开步伐,以歌曲助兴,弃仗鼓,拿起吹火筒、木棒等常见的农具即兴表演,表现出仗鼓舞粗犷、舒展、洒脱、古朴的风貌,给人以独特的美感,当地人称她为"柔美与刚健相济的仗鼓舞手"。

钟新化的证书

仗鼓舞贯穿于钟新化的一生,无论是表演仗鼓舞还是传授仗鼓舞,她都尽心尽力。自20世纪80年代开始授徒至今,所带徒弟已有120余人,其中年龄最小的仅6岁,而年龄最大的已有50多岁了。

(七)钟彩香

钟彩香(1963年1月2日—),女,白族,以务农为生,初中文化水平,现居住于桑植县麦地坪白族乡麦地坪村,2013年6月18日被确定为桑植白族仗鼓舞县级代表性传承人,现为桑植白族仗鼓舞市级代表性传承人。

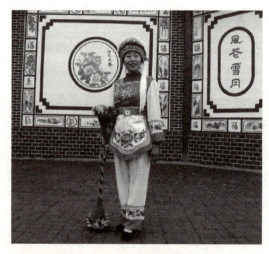

钟彩香

1963年，钟彩香出生于一个普通的农民家庭。1971年9月至1977年7月，就读于麦地坪中心小学。1977年9月至1979年7月，就读于麦地坪中学。中学毕业之后，钟彩香便开始在家务农。1984年，她拜入桑植白族仗鼓舞"活化石"——钟会龙门下，主要在农闲之时跟随钟老学习仗鼓舞的技艺。从学艺开始，她便跟随师父积极参加县、乡、村组织的仗鼓舞表演及游神活动。天资聪慧的钟彩香在钟老的教授下，学会了仗鼓舞的基本舞蹈步伐。对于仗鼓舞的"一二三""三二一""童子拜观音""内三环""划龙船""野猫戏虾""苏公背剑""五龙捧圣""双龙出阵""魁星点斗""和鹰展翅""兔儿望月"十二个传统动作，钟彩香均能熟练掌握。

钟彩香的证书

钟彩香在其几十年仗鼓舞传授与表演实践中，逐渐形成了自己独有的特色：一是刚柔并济。传统的仗鼓舞表演主要呈现的是男性的阳刚之气，而钟彩香发挥自身身型灵巧的特质，将传统阳刚厚重的仗鼓舞演绎得柔美轻盈，同时又不失端庄感，并丰富了仗鼓舞的律动性。二是强调线条美感。钟彩香自小便有超常的模仿力，她在跟随钟老学艺期间，能够惟妙惟肖地模仿钟老的每一个动作。钟彩香在表演仗鼓舞时，一方面注重保持传统仗鼓舞的基本动律，另一方面更加注重表演过程中所呈现

的线条感，使得整个舞蹈表演更加具有圆润、流畅之美感。

作为传承仗鼓舞的关键人物，钟彩香一直致力于仗鼓舞的保护与传承工作。从1984年开始，她一直坚持在本乡中心小学的体育课上向三年级以上学生传授仗鼓舞的技艺，截至目前所授学生已有180余人。同时，她还经常前往芙蓉桥、马合口等周边地区向当地民众传授仗鼓舞。除了传授仗鼓舞之外，她还积极参加各类仗鼓舞比赛，2009年，她参加了全县组织的仗鼓舞比赛，荣获团体一等奖；2011年6月，她再次参加全县组织的仗鼓舞比赛，荣获团体二等奖；2013年6月，她参加了"欢乐潇湘、魅力桑植"大型群众文艺汇演，荣获优秀奖（团体奖）。钟彩香将仗鼓舞的学习与传承视为其一生的事业，为传承和保护仗鼓舞做出了重大贡献。

（八）钟为银

钟为银（1962年1月— ），男，白族，初中文化水平，走马坪白族乡走马坪村炉堂湾组人，桑植白族仗鼓舞市级代表性传承人。钟为银除了掌握仗鼓舞的技艺之外，还掌握有木房建筑、油漆粉刷、泥瓦匠等传统手工技艺，并会演奏围鼓等民间乐器，可谓是集多项才艺于一身。

钟为银从小便受到民间文化艺术的熏陶，12岁正式拜入钟以成门下学跳仗鼓舞。学成之后，他跑遍了全县各个乡

钟为银

镇，吸收各家之长，逐渐形成了自己独有的仗鼓舞技艺特色：一是集各类民间艺术于一身，表演形式多样。钟为银精通绘画、建筑、音乐、舞蹈等多项艺术，正是这多项艺术的积累，使得他的仗鼓舞表演起来更具美感，他将传统仗鼓舞那种悠放、动律的特征完美地诠释了出来，如"美女梳头""野猫戏虾""童子拜观音"等。二是继承舞武合一传统，

强调时代性。初期的仗鼓舞主要用于御敌和娱乐，经过白族人民的发展，新时期的仗鼓舞含有更多内容，更符合新时期人们的审美要求。对于仗鼓舞的传承，钟为银一直坚持开放思想，合理地继承传统的舞蹈素材，并具有现代特色。三是采百家之长，动作套路复杂多变。钟为银常年奔波于各乡镇之间，在各地传授仗鼓舞之时，注重吸收各个地区优秀民间艺人的技艺为己所用，使自己表演的仗鼓舞套路更加复杂多变，更具观赏性，如"打粑粑""苏公背剑""兔儿望月"等。

自20世纪70年代末起，钟为银便开始在走马坪小学传授仗鼓舞，为了更加符合学生特质，他将仗鼓舞编排成了课间操，成功地将仗鼓舞引进小学课堂。他的传授生涯已持续30余年，所教学生多达两千余人。除了在小学授课之外，他的传授足迹遍布桑植县，如四方溪、永定区、汩湖、洪家关、瑞塔铺、竹叶坪等乡镇地区都曾邀请钟为银前来传授仗鼓舞。

钟为银几十年如一日地全身心投入仗鼓舞的传承中。他一直坚守在祖祖辈辈生存的这片沃土上，一方面从事油漆粉刷工作，用以维持生计，另一方面则注重仗鼓舞的传承工作。作为一名优秀的桑植白族仗鼓舞市级传承人，对于仗鼓舞的传承，他可谓是尽心尽责。

二、代表性传承组织

（一）麦地坪白族乡"仗鼓舞"培训学校

桑植白族仗鼓舞的传承，以政府为主导，以群众为主体。桑植县文广新局为了更好地保护与传承桑植白族仗鼓舞，在芙蓉桥白族乡建立了桑植白族仗鼓舞原生态保护示范点。在各白族乡文化站的号召下，村民们自发组建民间艺术团，身怀各种技艺的民间艺人自告奋勇地充当村民们的老师，把民间舞蹈、民间歌曲、民间武术、民间戏曲等教给广大村民，由此使桑植白族仗鼓舞在百姓中得以广泛流传。桑植县文化馆对仗鼓舞的传承也做了许多工作，如开设了仗鼓舞培训班，定期免费向当地百姓传授仗鼓舞，并派文化馆专业舞蹈教师到各乡镇指导仗鼓舞，协助

当地艺术团队排练节目。

麦地坪白族乡"仗鼓舞"培训学校

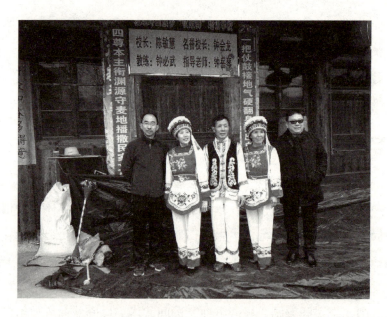

左起：吴春福、钟彩香、钟必武、钟新化、杨和平

麦地坪是桑植白族仗鼓舞的主要发源地，当地政府为了使仗鼓舞更好地传承下去，设立了仗鼓舞培训学校——麦地坪白族仗鼓舞学校，聘

请钟会龙为名誉校长，钟必武为教练，陈敏慧担任该校的校长，钟岳琴担任该校的指导老师，不定期给当地群众和公职人员传授仗鼓舞的基本招式。他们热情接待来此采访、学习、交流的社会各界人士，包括媒体、学校、文化企业等。他们秉承"只要你对仗鼓舞感兴趣，我们就会毫无保留地教你"的教学理念，希望将祖先留下的传统技艺发扬光大。

（二）马合口白族乡中学

2013年以来，马合口白族乡中学成为省级乡村少年宫学校，该校开设了仗鼓舞课程，并聘请白族"非遗"传承人谷春凡老师授课。2017年，该校继续把传承"非遗"作为素质教育重要内容，积极推广白族仗鼓舞、九子鞭，并聘请桑植白族仗鼓舞项目市级代表性传承人钟必武、钟彩香两位老师传授原汁原味的白族舞蹈，成为校园一道独特的风景。

中学生跳仗鼓舞（钟必武供稿）

（三）麦地坪小学

为了更好地推广白族仗鼓舞，加强白族仗鼓舞的传承力度，2010年以来，麦地坪小学将仗鼓舞引进校园，通过课间练习仗鼓舞，让学生从小了解和接触仗鼓舞，培养孩子对传统文化的兴趣，确保"人人学跳仗鼓舞，人人会跳仗鼓舞"。

小学生跳仗鼓舞（钟必武供稿）

三、传承方式的变迁

桑植白族仗鼓舞的传承方式经历了从师徒口传心授的传统传承模式到师传、社会传承与学校传承等多种传承方式并存的演变过程。自1984年起，民家人的族属问题得到明确，桑植白族特有的传统舞蹈——仗鼓舞重新得到人们的重视。在桑植白族仗鼓舞入选国家级非物质文化遗产保护名录之后，保护传承工作更是成为白族人民共同的职责和使命。

最初，桑植白族仗鼓舞的传承方式主要是通过每年的祭祀游神活动，通过民间艺人在祭祀游神时的表演展示为后辈们提供学习的机会，使其对仗鼓舞的舞蹈形态、音乐伴奏、动作特征、舞蹈构图等有所了

解。想要学习仗鼓舞的白族人可以找当地著名的仗鼓舞艺人拜师学艺，主要是以师徒之间口传心授为主。

仗鼓舞参与民俗活动场景（钟必武供稿）

近年来，为了更好地保护和传承桑植白族仗鼓舞，桑植县相关单位将仗鼓舞的传承工作重心逐渐从民间舞台转向校园，提倡校园与社会同步推进，通过学校艺术教育参与少数民族音乐文化传承，旨在改变当下民间传统艺术单一有限的传承格局，希望能形成全面、多元的传承发展趋势。例如麦地坪白族乡成立了专门的仗鼓舞学校，由国家级传承人钟会龙担任名誉校长，钟必武担任教练，共同教授仗鼓舞。除此以外，桑植白族乡镇的部分中小学已经将桑植白族仗鼓舞纳入学校教学活动并作为课程设置的一部分。在麦地坪、芙蓉桥、走马坪等白族乡的中小学，仗鼓舞已经成为学生们每天需要学习的一项重要内容，有的以课间操的形式为主，有的则直接作为音乐舞蹈课和体育课的教学内容。学校邀请当地仗鼓舞艺人给学生们教授仗鼓舞的原始套路动作，讲解动作背后的故事，使他们从小就受到浓厚的民族传统文化的熏陶，培养他们对桑植白族仗鼓舞的兴趣与爱好。在校园内进行桑植白族仗鼓舞教学活动，对于弘扬民族精神，促进民族团结，增加民族自豪感和自信心，推动民族

文化事业的发展具有重要作用。

四、相关的保护政策

近年来，桑植县按"保护为主、抢救第一、合理利用、加强管理"的要求，对辖区内有关非物质文化遗产的民间手工艺、表演艺术、文化文物及民俗活动深入摸排，并逐级做好项目申报工作，建立了保护名录。自桑植白族仗鼓舞入选国家级非物质文化遗产保护名录以来，桑植县文广新局和非物质文化遗产保护中心制定了一系列相关的保护政策，以此来保障桑植白族仗鼓舞等其他多个"非遗"项目的保护与传承工作顺利进行。桑植文化广电新闻出版局相继印发了一系列文件，在文件中提出：坚持真实性和整体性的保护原则；进行专项保护资金的拨款；认定和保护传承人；鼓励文化遗产以丰富多样的方式进行传承与发展；等等。同时督促各部门不断加强仗鼓舞保护工作的力度，推动保护队伍的建设，落实具体的保护计划，加快保护的步伐。具体开展的工作有以下几项：

首先，在政府部门的领导下，相关工作人员对仗鼓舞进行全县普查，大量搜集、深度挖掘和整理仗鼓舞的相关曲目、动作套路、民间典故等，并以文字、音像视频、图片等方式进行记录保存，力求建立专门的桑植白族仗鼓舞数字化资源库，并对这些挖掘、搜集来的资料进行整理汇编，公开发表，以促进民族文化的传播。录制老艺人的舞蹈视频，搜集与仗鼓舞相关的实物，筹备建立展示桑植非物质文化遗产的博物馆。

其次，通过口传心授，还原白族文化生活场景，保留桑植白族仗鼓舞原有风格，并进一步完善创新动作招式。

另外，自2012年起，桑植县政府便每年召开一次全县"非遗"项目传承人座谈会，考评传承人的工作情况，评选优秀传承人，并颁发证书和发放奖金以资鼓励。多次召开全县综合文化站站长会议，对文化站站长进行"非遗"知识的传授，并邀请民间艺人传授技艺，曾邀请了

多位仗鼓舞传承人为文化站站长上课，教授仗鼓舞。

钟必武带领乡亲跳仗鼓舞（谷瑶摄）

第二节 桑植白族仗鼓舞的传承困境

近年来，对于桑植白族仗鼓舞的保护传承问题，国家机关、地方政府、文化部门、民间群众都给予高度重视，各部门协力为桑植白族仗鼓舞的保护工作做出了卓越贡献。但是，身处飞速发展的现代社会，民众的审美需求不断变化，作为传统民间艺术形式的桑植白族仗鼓舞，其保护和发展面临着巨大考验，目前依然面临着许多问题。

一、传承人：年龄结构老化，缺乏后备力量

桑植白族仗鼓舞传承人代表着仗鼓舞这项深厚的民族民间文艺传统，他们掌握着高超的仗鼓舞技术、技艺和技能，是延续仗鼓舞的核心人物。从对桑植白族仗鼓舞相关人员的调查中得知，仗鼓舞主要是以师

徒之间口传心授的模式进行传承。现在除了几位知名的传承人之外，专业学习和传承这一传统技艺的人员屈指可数。现有的传承人年龄结构老化，年轻一代对于这项传统的民族民间艺术缺乏兴趣，认为它是不入流的"老古董"，不符合时代的发展潮流，鲜有人对其投以关注的目光，更别说将其作为自己毕生的事业。

钟必武带领乡镇干部传习仗鼓舞（钟必武供稿）

目前，像钟会龙、王安平、谷春凡、钟彩香、钟为银、钟必武、谷华云等这样的专业传承人已经十分稀少，且不少传承人因身体原因已很少进行仗鼓舞表演，致使桑植白族仗鼓舞的传承面临"青黄不接"的局面。在桑植白族仗鼓舞的保护与传承中，重视对传承人的保护，加强对传习人的培养，都是十分重要的，只有"传承人"和"传习人"两手抓才能使桑植白族仗鼓舞传承下去。

二、经济层面：缺少资金支持，经济模式稚嫩

通过调查发现，在仗鼓舞的传承与保护过程中缺少资金支持。资金是民族民间艺术得以发展的物质保障。对桑植白族仗鼓舞这一优秀的传统艺术进行挖掘、整理和开发是一个极为复杂的过程，同时也是一项庞

大工程。这个工程的进行需要强大的专项资金支持。就目前而言，由于缺乏专项资金，很多该深入的工作只能浅尝辄止。

另外，桑植白族仗鼓舞主要是以群舞的形式进行的，只有这样才能还原仗鼓舞的原始风格和风貌，但是由于费用方面跟不上，不少仗鼓舞表演艺人迫于生计，不得不转行另谋生路。因此，急需政府方面加大资金支持，专款专用，让更多的仗鼓舞表演艺人能够专心投身于仗鼓舞的保护与传承工作之中。

桑植县当地缺少成熟的经济模式。民俗活动是民族民间艺术形式的重要载体，如果能使传统的民俗得以还原，不仅能够促进桑植白族仗鼓舞的传承发展，还能吸引更多游客到此参观旅游，为当地带来一定的经济利益。只有建立一种成熟稳定的经济模式，才能促进桑植白族仗鼓舞的良性传承和可持续发展。

三、意识层面：自觉程度不高，创新思维淡薄

当地普通民众保护民间文化艺术的自觉意识有待提高。多年来，对于桑植白族仗鼓舞的传承与保护工作一直都流于表面，没有深究传承面临困境的根本原因，因此无法从本质上解决问题。

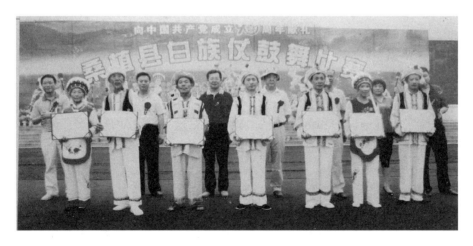

2011年在桑植县白族仗鼓舞比赛中获奖的队伍（王安平供稿）

近年来，当地政府虽然将目光投向了仗鼓舞的传承与保护工作，但

是方法过于老旧,大部分以静态书面文字形式的记载为主,动态技艺传承开展得不够,缺乏创新的思维和科学的方法。当地民众对于传承和保护桑植白族仗鼓舞的重要性认识不够,狭隘地认为桑植白族仗鼓舞作为一种传统的舞蹈形式,是一种过时的、低层次的艺术。

王安平、王北平展示仗鼓舞动作

第三节 桑植白族仗鼓舞的传承对策

为了更好地保护和传承桑植白族仗鼓舞这一传统文化遗产,使它更好地在新时代立足与发展,我们给出以下几点建议。

一、加强保护传承主体,培育传承后人

目前桑植白族仗鼓舞的传承面临后继乏人的局面,由于桑植白族仗鼓舞的传承主要是采取口传心授的方式,所以传承人的培养是一个重要环节。就目前桑植白族仗鼓舞的传承现状来看,随着时间的推移,许多

年迈的民间舞蹈艺人由于年龄和身体原因将相继离世，他们身上所积累的高超技艺、罕见的绝活、独到的艺术表现手法等也会随之消失。而要学好传统的舞蹈艺术形式，势必要下苦功，桑植白族仗鼓舞具有较高的学习难度，学习周期又相对较长，但收入常常无法达到理想的程度。许多因素致使年轻人望而却步。针对这种情况，政府应及时出台相关的保护政策，加大保护传承人的力度。而作为传承人，应有开阔的胸襟和开放的意识，扩大传授范围，尽可能地使学习者对仗鼓舞有更为全面的理解和认识。

二、树立正确保护理念，强化"非遗"保护意识

桑植白族仗鼓舞的保护工作，需要更多的当地人参与其中，形成政府和群众认同的合力，树立共同保护意识。应不断增强大众对民族音乐文化的认识和理解，加大弘扬民族音乐文化的力度。增强保护、传承、弘扬民族音乐文化的"自我意识"，明确桑植白族仗鼓舞面临的传承考验。桑植白族仗鼓舞凝结着白族人民文化传统的记忆，是民族音乐文化和地域音乐文化认同的重要标志，是该地域传统音乐文化的重要载体。桑植白族仗鼓舞作为民族民间音乐文化的代表，应推广到当地的中小学音乐艺术教育中去，培养能够欣赏桑植白族仗鼓舞这一传统表演艺术的观众群体，提高中小学生对传统民族民间音乐文化的审美能力，使他们能够更好地继承优秀民族音乐文化的传统，弘扬民族文化精神。

结 语

桑植白族仗鼓舞是桑植人民世代传承的代表性民族文化，是白族人民集体智慧的结晶，是白族人民精神意识的产物。桑植白族仗鼓舞作为传统民间文化艺术，它的产生并不是偶然的，它是桑植白族人民历经数百年，有选择性地吸收生活实践、百家文化与艺术而流传下来的珍贵遗产。它是桑植白族文化的精髓，担负着传承白族历史文化和民族精神的使命。

桑植白族仗鼓舞历史悠久、文化内涵深邃、艺术魅力独特。它的形成与发展深受桑植一带自然地理环境、社会人文环境以及政治、经济、文化等因素的影响。同时，它的产生与发展也在一定程度上带动了桑植一带的经济发展。自2011年桑植白族仗鼓舞入选国家级非物质文化遗产保护名录后，当地政府和人民群众对其投以高度重视的目光，尝试将桑植白族仗鼓舞作为桑植一带的文化品牌向外推广。

近年来，独具民族风味和地方特色的桑植白族仗鼓舞吸引了大批专家学者的目光。国内不少有名的非物质文化遗产方面的专家参与到了桑植白族仗鼓舞的传承与保护行列，基于田野调查和文献考证，对桑植白族仗鼓舞实施"抢救性"与"发展性"并存的双向性保护，旨在最大限度地还原桑植白族仗鼓舞的原始风貌。但是从目前能够查阅到的相关资料来看，对于桑植白族仗鼓舞的研究基本上都集中在历史追踪和艺术探索两个方面。有关它的历史起源问题，迄今仍旧众说纷纭，并无一个相对统一的答案，但是其中接受程度较高的观点是它起源于生产劳作实

践，并融合了武术动作和民间信仰文化。有关它的艺术探索方面，虽然有不少文章归纳出了这一艺术形式在舞蹈动作、音乐、服装、道具等方面所具有的特色，但是深入得还不够，一般流于表面。

桑植白族仗鼓舞作为白族人民特有的舞蹈艺术，它通常是在白族人游神、赶庙会、祭祀以及节日庆典等大型传统的民事民族活动中表演的。根据演出场合的不同，所演出的仗鼓舞类型是不同的，主要有"祭祀仗鼓舞""出征仗鼓舞""游神仗鼓舞""庆丰收仗鼓舞""跳丧仗鼓舞"等。传统仗鼓舞共计有九九八十一个套路，每一个套路背后都蕴藏着一个民间故事，承载着白族的历史文化。但是通过田野调查发现，现存民间的仗鼓舞套路仅有三四十套，不及原始套路的一半，其中如"四十八花枪""三十二连环"等高难度技巧的舞蹈套路已沉寂在历史的长河中。如何挖掘传统舞蹈套路，延续现存舞蹈套路，创新舞蹈套路，不仅需要仗鼓舞艺人的努力，还需要专业人士的加入。

桑植白族仗鼓舞的伴奏乐器主要有锣和鼓。随着历史的发展和人们审美水平的提高，逐渐加入了唢呐、二胡、海螺等乐器，用以增加音响效果，渲染演出气氛。桑植白族仗鼓舞每一套路所使用的伴奏音乐都相同，具有固定的伴奏模式，在舞蹈过程中不断反复，锣和鼓的伴奏是随着这一固定的伴奏音乐的反复而不断重复进行的。虽然桑植县七个白族乡均继承了传统仗鼓舞的舞蹈和音乐，但是实际中，不同地区的仗鼓舞的舞蹈动作和所使用的音乐均在继承传统的基础上又加入了本地区的地域特色。例如麦地坪白族乡的仗鼓舞表演仅用锣鼓伴奏；走马坪白族乡的仗鼓舞表演强调唢呐与打击乐的有机结合；芙蓉桥白族乡的仗鼓舞表演强调在继承传统的基础上，加入唢呐、螺号、牛角等乐器，场面宏大，好似一场别开生面的"音乐会"；马合口乡谷春凡所表演的仗鼓舞则强调歌舞结合；等等。

桑植白族仗鼓舞是白族本主文化的重要组成部分。本主崇拜是白族特有的民间信仰。桑植一带的白族聚居地，每村每寨都有自己信奉的本主，并将其视为自己村寨的保护神，每个村寨都在固定的日子里举行游

神仪式,将自己所信奉的本主抬出来巡游。在游神仪式中,跳仗鼓舞是一项必不可少的活动,白族人民用跳仗鼓舞来表达对保护神的敬仰和感恩之情。白族本主文化渗透在仗鼓舞的每一个舞蹈动作中,变化多样的舞蹈动作很好地诠释了白族本主文化的内涵。

 桑植白族仗鼓舞中蕴藏着白族人民世代相传的不惧强权、自强不息的民族精神,该精神是白族人民的精神支柱,支撑着白族人民不畏困难、勇往直前。白族人民在继承传统仗鼓舞的过程中一直坚持着兼收并蓄的原则,细察仗鼓舞可发现其中融入了不少其他民族优秀的文化。重视对子孙后代基础教育的白族人民,将引人向善、劝人尚贤的文化意识巧妙地融入仗鼓舞的舞蹈动作中,让子孙后代在潜移默化中接受文化的熏陶,构建完善的人格。桑植白族仗鼓舞是中国传统优秀文化的重要一支,它因自身独特的艺术性而经久流传。虽然随着时代的发展,桑植白族仗鼓舞最初的宗教价值和祭祀价值有所减弱,但是作为一个民族独有的艺术形式,它自身所赋含的价值是很丰富的,如历史文化价值、民族认同价值、社会教育价值、精神传承价值、情感宣泄和娱乐价值、文化交流和交际价值等。此外,在现代化大背景下,还产生了如旅游开发、体育舞蹈等新的价值。

 民族民间艺术的传承一般是以民间艺人自发传承为主的,由于旧时民间艺人通晓文字者甚少,且不少技巧难度系数高,因此有关艺术传承,主要以口传心授的方式进行,桑植白族仗鼓舞也不例外。通过调查分析发现,桑植白族仗鼓舞在传承的过程中,自发地形成了各自的传承谱系,目前仍旧在传承的有钟会龙、谷春凡、王安平、黎连城、钟以顺、饶益然、谷华云七大谱系。仗鼓舞的世代传承离不开艺人们的努力,现存的仗鼓舞艺人主要有:国家级传承人——钟会龙;省级传承人——王安平;市级传承人——钟必武、谷春凡、黄连生、钟彩香、钟新化、钟为银;其他传承人——刘银年、王菊浓、向桂花、钟桂春、王美姣、陈新花、谷金绒、谷美英、钟娜。

 随着政府及"非遗"专家的介入,桑植白族仗鼓舞的传承方式有

了一定的变化。早期，主要以师徒传承为主。但是就目前桑植白族仗鼓舞的传承情况来看，传统的传承方式显然已经难以为继，因此当地政府有意识地将仗鼓舞的传承中心从民间舞台转向校园，提倡民间、社会、校园三者相结合，开展全方位的传承工作。学校教育是桑植白族仗鼓舞传承的有力支撑，是完善桑植白族仗鼓舞的最佳媒介，将其引入学校课堂不仅有利于补充本土文化的教育教学、丰富教学资源，还能使仗鼓舞得到良好的传播，扩大传承的后备力量。

萌芽、生长、发展、流传于民间的传统仗鼓舞与现代人的审美要求存在一定的差异，质朴的仗鼓舞显然与灯红酒绿的现代化生活格格不入。因此，仗鼓舞在现代传承中面临着不少严峻的挑战。首先，在传承人层面，传承人年龄结构老化，严重缺乏后备力量；其次，在经济层面，保护项目缺少资金支持，当地经济模式还不成熟；最后，在意识层面，当地政府部门和人民群众的自觉保护意识不强，创新思维淡薄。俗话说："办法总比问题多。"解决问题必然要从问题本身出发，制定相应的解决措施。为了更加科学地传承和保护桑植白族仗鼓舞，目前亟待解决的便是加强保护传承主体，培育传承后人；树立正确的保护理念，强化"非遗"保护意识；完善各类保护机制，制定相应的保护对策。

桑植白族仗鼓舞的保护与传承工作是一项任重而道远的工程，我们应在此过程中尊重民族民间文化的独特性，保留特色，改善不足，为保护和传承桑植白族仗鼓舞做出应有的努力。

参考文献

[1] 湖南省民族研究所《湖南少数民族》编写组. 湖南少数民族（内部发行）[Z]. 1985.

[2] 汤友权，胡鹗飞. 简明群众文化词典[M]. 长沙：湖南大学出版社，1988.

[3] 湘西土家族苗族自治州集成委员会编，刘黎光主编. 中国民间故事集成湖南卷湘西苗族土家族自治州分卷（内部发行）[Z]. 1989.

[4] 姚子珩. 天子山奇观[M]. 北京：中国旅游出版社，1990.

[5] 中国人民政治协商会议桑植县委员会文史资料委员会. 桑植文史资料（第二辑）[Z]. 1990.

[6] 大庸市地方志编纂委员会. 大庸市览[M]. 北京：中国文史出版社，1991.

[7] 中国民族民间舞蹈集成编辑部. 中国民族民间舞蹈集成·湖南卷[M]. 北京：中国舞蹈出版社，1991.

[8] 中国人民政治协商会议大庸市委员会学习文史委员会. 大庸文史·第1辑[M]. 上海：国际展望出版社，1991.

[9] 中国人民政治协商会议桑植县委员会文史资料委员会. 桑植文史资料（第三辑）[Z]. 1992.

[10] 伍国栋. 白族音乐志[M]. 北京：文化艺术出版社，1992.

[11] 李康学. 将军与故乡[M]. 长沙：湖南文艺出版社，

1993.

［12］陈扬燕，陈又舒. 千奇百怪［M］. 北京：中国华侨出版社，1993.

［13］雪犁. 中华民俗源流集成·游艺卷［M］. 兰州：甘肃人民出版社，1994.

［14］丁伟志，张式军. 中国国情丛书——百县市经济社会调查·桑植卷［M］. 北京：中国大百科全书出版社，1994.

［15］禹舜. 湖南大辞典［M］. 北京：新华出版社，1995.

［16］江曾培，郝铭鉴，孙颙. 文化鉴赏大成［M］. 上海：上海文化出版社，1995.

［17］湘西土家族苗族自治州文化局，湘西土家族苗族自治州文联，湘西土家族苗族自治州新华书店. 湘西土家族苗族自治州志丛书·文化志［M］. 长沙：湖南出版社，1996.

［18］齐连声. 百科趣话文库·乐舞趣话［M］. 呼和浩特：内蒙古人民出版社，1997.

［19］湖南省地方志编纂委员会. 武陵源风景志［M］. 长沙：湖南人民出版社，1998.

［20］索文清，等. 中国少数民族民俗大观［M］. 福州：福建人民出版社，1998.

［21］铁木尔·达瓦买提. 中国少数民族文化大辞典·西南地区卷［M］. 北京：民族出版社，1998.

［22］汪玢玲，张志立. 中国民俗文化大观（上）［M］. 长春：吉林人民出版社，1999.

［23］汪玢玲，张志立. 中国民俗文化大观（下）［M］. 长春：吉林人民出版社，1999.

［24］巫瑞书. 南方传统节日与楚文化［M］. 武汉：湖北教育出版社，1999.

［25］湖南百科全书编辑委员会编，禹舜主编，王永希常务副主

编,洪期钧副主编. 湖南百科全书［M］. 长沙：岳麓书社，1999.

［26］马本立. 湘西文化大辞典［M］. 长沙：岳麓书社，2000.

［27］桑植县地方志编纂委员会. 桑植县志［M］. 深圳：海天出版社，2000.

［28］［美］露丝·本尼迪克. 文化模式［M］. 何锡章，黄欢，译. 北京：京华出版社，2000.

［29］尚立晰，向延振. 张家界市情大辞典［M］. 北京：民族出版社，2001.

［30］戴楚洲. 张家界旅游指南 新颖·系统·实用［M］. 北京：华文出版社，2001.

［31］上一. 张家界导游［M］. 长沙：湖南地图出版社，2001.

［32］游俊，李汉林. 湖南少数民族史［M］. 北京：民族出版社，2001.

［33］罗雄岩. 中国民间舞蹈文化教程［M］. 上海：上海音乐出版社，2001.

［34］覃代伦，李康学主编；罗兆勇等摄影；覃葛等撰文. 张家界民族风情游［M］. 北京：民族出版社，2004.

［35］徐寒. 中国艺术百科全书·图文珍藏版（第7卷）·舞蹈艺术［M］. 北京：人民出版社，2006.

［36］邱渭波. 沅澧旧事［M］. 海口：海南出版社，2006.

［37］谷中山主编；钟以轩等撰稿. 湖南白族风情［M］. 长沙：岳麓书社，2006.

［38］王文章. 非物质文化遗产概论［M］. 北京：文化艺术出版社，2006.

［39］袁禾. 中国舞蹈意象概论［M］. 北京：文化艺术出版社，2007.

［40］王明达. 中国文联晚霞文库·云南卷（第9辑）·白族文学多视角探讨［M］. 北京：大众文艺出版社，2008.

[41] 田金霞，余勇，姜红莹. 湘西北少数民族文化与旅游发展研究 [M]. 长沙：湖南大学出版社，2008.

[42] 赵寅松. 白族研究百年（一）[M]. 北京：民族出版社，2008.

[43] 张晓萍，李伟. 旅游人类学 [M]. 天津：南开大学出版社，2008.

[44] 湖南省文学艺术界联合会. 湖南谚语集成 2 [M]. 长沙：湖南文艺出版社，2009.

[45] 湖南省文化厅. 湖南民族民间舞蹈集成 4 [M]. 长沙：湖南文艺出版社，2009.

[46] 湖南省文化厅. 湖南省非物质文化遗产名录 1 [M]. 长沙：湖南人民出版社，2009.

[47] 湖南省文化厅. 湖南省非物质文化遗产名录 2 [M]. 长沙：湖南人民出版社，2009.

[48] 湖南省文化厅. 湖南省非物质文化遗产名录 3 [M]. 长沙：湖南人民出版社，2009.

[49] 李松主编，文化部民族民间文艺发展中心编. 中国民族民间艺术资源总目·舞蹈卷 [M]. 北京：学苑出版社，2009.

[50] 中共张家界市委宣传部. 张家界读本 [M]. 长沙：湖南人民出版社，2009.

[51] 寸丽香. 白族人物简志 [M]. 北京：中国民族摄影艺术出版社，2009.

[52] 张丽剑. 散杂居背景下的族群认同——湖南桑植白族研究 [M]. 北京：民族出版社，2009.

[53] 杨曦帆. 藏彝走廊的乐舞文化研究 [M]. 北京：民族出版社，2009.

[54] 王克芬，等. 中国舞蹈大辞典 [M]. 北京：文化艺术出版社，2010.

[55] 赵玉燕，吴曙光. 湖南民俗文化［M］. 长沙：湖南师范大学出版社，2010.

[56] 张仲谋. 非物质文化遗产传承研究［M］. 北京：文化艺术出版社，2010.

[57] 乌丙安. 非物质文化遗产保护理论与方法［M］. 北京：文化艺术出版社，2010.

[58] 孙景琛. 中国舞蹈通史——先秦卷［M］. 上海：上海音乐出版社，2010.

[59] 万里. 湖湘文化辞典6［M］. 长沙：湖南人民出版社，2011.

[60] 谷俊德. 桑植白族风情［M］. 北京：民族出版社，2011.

[61] 谷利民. 桑植白族民家腔口语词典［M］. 北京：民族出版社，2011.

[62] 肖锋. 非物质文化遗产的保护与产业研发［M］. 北京：人民日报出版社，2016.

[63] 平女. 白乡拾穗［M］. 昆明：云南大学出版社，2011.

[64] 何政荣. 音乐舞蹈采风调查方法［M］. 上海：上海音乐学院出版社，2011.

[65] 王雪. 制度化背景中的剪纸传承与生活实践［D］. 中央民族大学，2011.

[66] 谷利民. 桑植白族博览［M］. 北京：民族出版社，2012.

[67] 湖南省政协文史学习委员会编，欧长伏主编. 芙蓉国里·湖南历史文化巡礼（下）［M］. 长沙：湖南人民出版社，2012.

[68] 王文章. 第三批国家级非物质文化遗产名录图典［M］. 北京：文化艺术出版社，2012.

[69] 陈俊勉，侯碧云. 守望精神家园——走近桑植非物质文化遗产［M］. 北京：九州出版社，2012.

[70] 赵思童. 中国非物质文化遗产传统舞蹈［M］. 北京：中国

大百科全书出版社，2013.

［71］宫宏祥，郭建兰. 新编中国旅游文化［M］. 太原：山西人民出版社，2013.

［72］刘雪芹. 中国民族文化双语读本汉英对照［M］. 北京：中央民族大学出版社，2013.

［73］欧阳正宇，彭睿娟. 非物质文化遗产旅游开发［M］. 长春：吉林出版社，2016.

［74］湖南省文史研究馆. 湖湘文化述要［M］. 长沙：湖南人民出版社，2013.

［75］蔡武. 中国文化年鉴2013［M］. 北京：新华出版社，2013.

［76］王文章. 非物质文化遗产概论［M］. 北京：教育科学出版社，2013.

［77］苑利，顾军. 非物质文化遗产保护［M］. 北京：社会科学文献出版社，2013.

［78］陈旭霞. 中国民间信仰［M］. 石家庄：河北人民出版社，2013.

［79］张丽剑. 白族散杂居区历史与现状研究［M］. 北京：民族出版社，2014.

［80］钟廷雄. 国家级少数民族非物质文化遗产集解［M］. 北京：中央民族大学出版社，2014.

［81］吕品田. 中国非物质文化遗产年鉴2010年［M］. 北京：文化艺术出版社，2014.

［82］高度，黄奕华. 中国民族民间舞蹈概论［M］. 上海：上海音乐出版社，2014.

［83］苑利，顾军. 非物质文化遗产保护理论与方法丛书·非物质文化遗产保护前沿话题［M］. 北京：文化艺术出版社，2017.

［84］姚小云，刘水良. 武陵山片区非物质文化遗产保护与旅游利用［M］. 成都：西南交通大学出版社，2015.

［85］谷俊德. 仗鼓红［M］. 北京：中国文联出版社，2015.

［86］冯骥才. 中国非物质文化遗产百科全书传承人卷［M］. 北京：中国文联出版社，2015.

［87］冯骥才. 中国非物质文化遗产百科全书代表性项目卷（上）［M］. 北京：中国文联出版社，2015.

［88］熊德胜. 中国地理百科丛书——徽州地［M］. 北京：世界图书出版公司，2016.

［89］刘唱. 白族仗鼓舞的现状与传承发展的探讨［J］. 北方音乐，2017（24）.

［90］黎恬恬. 桑植白族杖鼓舞走进舞蹈课堂浅析［J］. 黄河之声，2017（18）.

［91］李安辉. 南方民族文化传承与创新实践研究——基于六省民族文化的实证调查［M］. 北京：民族出版社，2017.

［92］刘璐. 湖南桑植白族仗鼓舞的艺术形态研究［J］. 当代旅游（高尔夫旅行），2018（05）.

［93］费孝通. 关于我国民族的识别问题［J］. 中国社会科学，1980（01）.

［94］段寿桃. 白族本主文化［J］. 西南民族学院学报（哲学社会科学版），1995（02）.

［95］缪坤和. 白族本主崇拜所反映的民族性格［J］. 思想战线，1996（02）.

［96］向智星. 略论湘西白族的《仗鼓舞》［J］. 湖南大学学报（社会科学版），1998（02）.

［97］石绍河. 从苍山洱海走来的桑植白族［J］. 民族论坛，1998（06）.

［98］戴楚洲. 张家界市白族风情谈略［J］. 怀化师专学报，1998（04）.

［99］向智星. 简论湘西少数民族舞蹈的特征［J］. 贵州民族研

究，1999（02）.

[100] 王明珂. 历史事实、历史记忆与历史心性［J］. 历史研究，2001（05）.

[101] 谷俊德. 白族乡民宴［J］. 民族论坛，2002（01）.

[102] 谷俊德. 十月十五日，麦地坪赶庙会［J］. 民族论坛，2003（11）.

[103] 谷厉生. 桑植白族文化特点［J］. 民族论坛，2003（09）.

[104] 赵峰. 民族精神与文化认同［J］. 江苏行政学院学报，2004（06）.

[105] 杨国才. 白族传统文化的内涵与传承［J］. 中南民族大学学报（人文社会科学版），2004（02）.

[106] 祁庆富. 论非物质文化遗产保护中的传承及传承人［J］. 西北民族研究，2006（03）.

[107] 向智星. 湖南民族民间舞蹈的审美特征［J］. 艺术教育，2006（06）.

[108] 徐则平. 试论民族文化认同的特殊功效——从斯大林民族定义的争论说开去［J］. 广西民族研究，2006（01）.

[109] 谷俊德. 白族仗鼓舞探源［N］. 张家界日报，2006-07-10（003）.

[110] 侯碧云. 桑植民间舞蹈及其特征［J］. 艺海，2007（01）.

[111] 张丽剑. 鄂西鹤峰白族的来源及其文化［J］. 湖北民族学院学报（哲学社会科学版），2007（04）.

[112] 张丽剑. 湖南桑植散杂居白族研究现状及存在的问题［J］. 中南民族大学学报（人文社会科学版），2008（02）.

[113] 张丽剑. 湘鄂西白族分布状况及其特点［J］. 民族大家庭，2008（06）.

[114] 王淑贞. 明清时期湘西白族民俗文化的变迁和动态特征［J］. 怀化学院学报，2008（04）.

[115] 戴楚洲. 澧水流域白族来源及其特征 [J]. 湖北民族学院学报（哲学社会科学版），2009（05）.

[116] 彭晗. 民族兄弟齐携手 "芙蓉桥"里尽朝晖 [J]. 民族论坛，2009（09）.

[117] 侯碧云. 桑植白族仗鼓舞的艺术特征 [J]. 艺海，2009（03）.

[118] 张丽剑，王艳萍. 湘鄂西白族在全国白族中的地位 [J]. 黑龙江社会科学，2009（04）.

[119] 张丽剑. 论湖南桑植白族"三元教" [J]. 思想战线，2009（01）.

[120] 张明，尚晴，龚勇. 桑植白族游神仪式的遗存及功能分析 [J]. 怀化学院学报，2011（10）.

[121] 张丽剑，王艳萍. 人文地理环境对桑植白族的影响 [J]. 咸宁学院学报，2011（01）.

[122] 刘霞. 桑植白族的来源与形成 [J]. 民族论坛，2011（03）.

[123] 秦勤. 80岁老人和仗鼓舞的奇缘 [N]. 张家界日报，2011-09-25（005）.

[124] 王淑贞，刘景慧. 湘西白族非物质文化遗产的构成特点及保护 [J]. 怀化学院学报，2012（07）.

[125] 王军. 用责任和执著守护民族文化——桑植县民族古籍工作综述 [J]. 民族论坛，2012（11）.

[126] 刘晓艳. 宗族文化中的历史记忆和族群认同——以桑植县白族为例 [J]. 咸宁学院学报，2012（04）.

[127] 余勇，田金霞. 基于AHP分析的张家界非物质文化遗产资源潜力评价研究 [J]. 资源开发与市场，2012（09）.

[128] 王建朝. 新疆和田地区"十二木卡姆"的当代变迁及其原因探析 [J]. 南京艺术学院学报（音乐与表演版），2013（02）.

[129] 欧阳岚. 传说在历史现场中的记忆与失忆——以桑植白族仗鼓舞起源传说为例 [J]. 贵州民族研究, 2014, 35 (12).

[130] 黄晓娟. 桑植白族仗鼓舞的形态特征研究 [D]. 湖南师范大学, 2014.

[131] 朱立露. 湖南桑植白族仗鼓舞研究 [D]. 福建师范大学, 2014.

[132] 孙晓村. 芙蓉桥：白族文化大观园 [J]. 民族论坛（时政版）, 2014 (12).

[133] 赵嘉磊. 白族仗鼓舞体育价值析 [J]. 体育文化导刊, 2015 (09).

[134] 乐之乐, 孟春林. 桑植白族仗鼓舞研究 [J]. 湖南科技学院学报, 2015 (06).

[135] 钮小静, 谷莉. 音乐民族学视角下湘西白族仗鼓舞价值的现代审视 [J]. 艺术探索, 2015 (02).

[136] 刘洁. 学前教育专业舞蹈教学内容整合研究 [J]. 通俗歌曲, 2015 (08).

[137] 乐之乐. 湘西地区非物质文化遗产的地域性特征及保护策略研究 [J]. 民族论坛, 2015 (05).

[138] 钮小静, 高菲. 湘西白族仗鼓舞的"舞武相融" [J]. 黄河之声, 2016 (07).

[139] 周佳欢. 族群认同视域下的桑植白族"游神"仪式音乐研究——以麦地坪白族乡"十月十五游神"为例 [A]. 中国艺术人类学学会, 江南大学. 2015 中国艺术人类学国际学术研讨会论文集（下）[C]. 2015.

[140] 欧阳岚. 传说在历史现场中的记忆与失忆——以桑植白族仗鼓舞起源传说为例 [J]. 贵州民族研究, 2014 (12).

[141] 钮小静, 秦婷. 湘西白族仗鼓舞中蕴含的"本主"文化 [J]. 大众文艺, 2016 (12).

［142］钟会龙. 白族仗鼓舞传统招式的传说（一）［N］. 张家界日报，2017－02－18（003）.

［143］钟会龙. 白族仗鼓舞传统招式的传说（二）［N］. 张家界日报，2017－02－22（007）.

［144］钟会龙. 白族仗鼓舞传统招式的传说（三）［N］. 张家界日报，2017－03－01（007）.

后 记

本书是湖南师范大学非物质文化遗产保护与开发中心推出的"非物质文化遗产研究与保护丛书"系列之一。书稿的写作，得到了湖南师范大学非物质文化遗产研究与开发中心领导黎大志教授、杨和平教授、朱咏北教授、吴春福教授等的鼓励和支持，在此，向他们表示真挚的谢意和崇高的敬意！

书稿的完成，得到了桑植县文化局赵宾儒局长、旅游局王经相局长、马合口乡向雪娟副乡长等领导的支持，感谢他们的关心和联络，为本书的田野调查工作提供了很大便利；也感谢接受我们访谈的仗鼓舞传承人钟会龙、钟必武、王安平、钟新化、王北平、钟彩香以及麦地坪仗鼓舞表演队成员陈新花、谷金绒、谷美英、刘银年、王菊浓、王美姣、向桂花、钟桂春、钟娜等，是他们的无私奉献为本书的撰写提供了诸多难得的资料；此外，本书在写作过程中参考了许多资料，在此，也向相应的作者表示衷心的感谢！